原创动画创作项目教学系列规划教材

原创动画短片前期创作

主　编　符应彬　张艳钗　李　莘
副主编　郑业芬　戴敏宏　贺肖云　张艳莉

清华大学出版社
北　京

内 容 简 介

动画是一种集多种艺术于一体的复合型艺术，随着动画产业的蓬勃发展，制作出一部精彩的动画作品的各类因素也越来越多、越来越详细。一部优秀的原创动画短片与前期的创意有着极为重要的关系。本书力求全面而系统地阐述当代影视动画版的前期制作的理论和方法，作者不仅提供了丰富、扣题的国际和国内的动画资料，而且还向读者奉献了多年以来的个人工作和创作经验。全书共5章，内容涉及剧本、动画片的创意、构思和风格设定，动画分镜头的绘制，场景设计等。本书立意明显、结构合理、文名精练、思维流畅、图例优秀。真正体现了国际一流的专业水准，具有很好的可读可用性。

本书课件可通过网站 http://www.tupwk.com.cn 免费下载。

本书封面贴有清华大学出版社防伪标签，无标签者不得销售。
版权所有，侵权必究。举报：010-62782989，beiqinquan@tup.tsinghua.edu.cn。

图书在版编目(CIP)数据

原创动画短片前期创作 / 符应彬，张艳钗，李莘 主编 . —北京：清华大学出版社，2017（2022.2重印）
（原创动画创作项目教学系列规划教材）
ISBN 978-7-302-46859-2

Ⅰ. ①原… Ⅱ. ①符… ②张… ③李… Ⅲ. ①动画片－制作 Ⅳ. ① J954

中国版本图书馆 CIP 数据核字 (2017) 第 064030 号

责任编辑：王 定 程 琪
封面设计：周晓亮
版式设计：思创景点
责任校对：曹 阳
责任印制：杨 艳

出版发行：清华大学出版社
　　网　　址：http://www.tup.com.cn，http://www.wqbook.com
　　地　　址：北京清华大学学研大厦A座　　　　邮　编：100084
　　社 总 机：010-62770175　　　　　　　　　　邮　购：010-62786544
　　投稿与读者服务：010-62776969，c-service@tup.tsinghua.edu.cn
　　质 量 反 馈：010-62772015，zhiliang@tup.tsinghua.edu.cn
　　课 件 下 载：http://www.tup.com.cn，010-62781730
印 装 者：小森印刷（北京）有限公司
经　　销：全国新华书店
开　　本：185mm×260mm　　　印　张：12.75　　　字　数：241千字
版　　次：2017年4月第1版　　　印　次：2022年2月第4次印刷
定　　价：78.00元

产品编号：073946-02

序

随着当下国内动画产业的发展，提倡和保持文化艺术的民族性和本土性显得尤为重要。事实上，从动画制作设备和技术应用的层面上来看，国内和美、日、韩等动画强国差距正逐步缩小；但在动画作品创作方面，我们有影响力的自主创新品牌较少，广受喜爱且具备市场购买号召力的卡通明星不多。分析其原因，关键问题在于本土动画缺少好的创意和原创造型设计，没有找到我们民族造型语言与国际动画语言接轨的结合点。我国动画产业所急需解决的问题就是塑造出一系列具有民族文化内涵的优秀动画形象，寻求国民认同，占据国内市场，开拓国外市场。

海南软件职业技术学院动漫制作技术专业在专业建设中坚持产教融合、项目引领，基于校企合作的"一个项目（即引入公司真实项目），两品工程（即通过项目教学培养学生职业品德、开发项目作品），培养动漫专业人才"的项目教学人才培养模式，在课程体系上强调通过挖掘民族、民间艺术语言在现代动画教育中的作用，培养学生的创意能力，形成具有本土特色的艺术语言，在教学方式上通过实验室教学、项目教学、课题教学培养学生的技术表现能力。学院在建设教学实践型大学目标的指导下，强调培养"综合型"的动画应用人才，学业结束后即可在影视、出版等媒体的制作岗位上从事与动画造型设计、动画创意设计、动画编导和电脑动画创作等相关的工作。

海南软件职业技术学院于2014年、2016年参加了全国职业院校职业技能大赛等动漫赛事，获得了全国一等奖3项；2016年11月，数码设计系主任符应彬教授带着我们的海南本土作品赴西班牙巴塞罗那参加"国际数字艺术设计作品展"和"国际艺术设计教学发展论坛"并获奖，这些交流活动使得学校的动画专业教学站在了国际平台上，在专业教学方面逐渐走向成熟。

近几年来，海南软件职业技术学院动漫设计与制作教学团队，在借鉴国内

外知名院校先进教学经验的基础上，经过多年的教学实践，逐步总结出一整套行之有效的教学方法，并形成了相对系统完整的教学体系。这套"原创动画创作项目教学系列规划教材"是海南软件职业技术学院教师们多年来动画教学成果的浓缩，当然也记录了他们对动画教育与实践的不懈探索。

这套动画系列教材包括《原创动画短片前期创作》《原创动画短片分镜设计》《原创动画短片角色设计》《原创动画短片场景设计《三维动画创作实战——从入门到精通》《原创动画短片动作设计》《After Effects CS6 影视特效与栏目包装实战全攻略》等，系统全面地向学生教授动画基础理论和动画创作设计的整个过程。参与教材编写的都是具有多年动画教学经验的教师，在撰写过程中，他们本着学术性、艺术性、示范性、实用性等多方面兼容的主旨，根据丰富的教学经验，广泛借鉴国内外相关资料，在确保教材质量的前提下，内容始浅渐深，通俗易学，适合高校动漫专业相关课程的教学。

本套教材按动漫行业标准编写，教学思路明晰，结构科学合理，项目教学案例、教学资料丰富，把创意表现与技术表现融为一体，使教学的系统性得到较为全面的展现。教材中选入了大量范图，并以案例教学形式进行讲解与阐释，让读者形象直观地了解到动画作品的创作和实际操作过程。

本套教材既可作为高等职业教育广播影视类、动漫、计算机、电子信息以及相关专业教师和学生的教材，也可作为从事动漫设计和制作相关工作人员的参考用书，同时适合喜欢动画的自学者学习。希望本书能够对动画学习者有所参照和助益。

前 言

自20世纪末至21世纪初，正是新科学、高端科技以日新月异的速度介入我们人类生活的时期，中国的高等艺术教育状况和内容也发生着极大的变化。在经历了艺术教育的恢复、发展和扩大等几个历史阶段后，中国的动漫专业教育普遍地面临着新的办学理念和旧的教育模式的碰撞与挑战。可是放眼当今国内的动画教育领域，绝大多数动画教学的模式被分为若干单元的技能课程，知识点相对分散，往往起始的课程就是剧本创作。可是剧本从何而来？在这之前还需要哪些大量的工作进行铺垫？对于制作一部原创动画短片所需要进行的前期创意方法，课程相对设置不够明晰，甚至还是一片空白。

在充满着朝气和竞争的社会氛围中，海南软件职业技术学院与清华大学出版社合作，以专业的眼光和饱满的工作热情策划出版了"原创动画创作项目教学系列规划教材"。本书针对上述问题，对原创动画短片在前期创意阶段所需要使用的各种方法进行了探索，书中涉及了多方面、多层次的新学科的教学和研究内容，犹如为中国的高等艺术教育新学科的"教"与"研"搭建一张平台。在它之上，为广大读者展示新的动画教育信息和教研硕果。本书一共分为5章，各章节如下。

第1章：动画创作策划及创意。主要介绍动画项目前期策划的重要性、动画片的分类、剧本的特性与格式，使学生逐渐产生和形成自己的动画欣赏眼光和个性风格，激发学生动画创作的想象力、创造力。

第2章：动画场景设计。主要介绍场景设计的形式与动画片的整体风格相协调的基本原则，了解场景设计的规律、步骤及其原理、风格与形式，从而能够独立设计出具有艺术美感的动画片场景。好的场景设计，可以提升动画影片

的美感，强化渲染主题，使动画短片的内容更加饱满；更能为动画影片增加产品附加值，提升整部作品的艺术水平。

第3章：动画角色设计。主要介绍角色设计的概念及应用范围、角色的多种类型，以及设计图的要求。在角色设计时首先要充分地理解剧情或者导演的需要，其次要考虑角色的性格特点，尽可能地在外形上表现出角色的背景、性格、爱好等因素，这样设计出来的角色才能符合整个剧本的需要。

第4章：动画分镜设计。主要介绍动画分镜头的基本概念和重要功能、绘制分镜头需要的工具和素材、动画分镜头制作的流程和步骤、不同动画分镜头的创作方法。分镜头是动画制作流程中最基本的构成单位，是原画、动画、场景制作等后续工作的具体工作蓝图。分镜头制作的涉及范围非常广泛，须对美学、构图、动态、场景、蒙太奇、表演有充分的认识，可以说分镜头是对整部作品的最初体现，是决定影片好坏的关键。

第5章：动画设计稿。主要介绍动画设计稿的基本概念及制作方法、动画设计稿的创作流程、动画设计稿中的镜头运动规范及细化、动画设计稿中标注的制作和使用原理，从而学以用之。

本书由符应彬、张艳钗、李莘主编，参与编写的老师还有郑业芬、戴敏宏、贺肖云、张艳莉、王佳艺等。书中倾注了各位老师的热心和责任心，凝结了他们宝贵的知识、心血和企盼。同时也真诚地感谢大师工作室参与教材创编的老师们，感谢大师工作室成员黄俊、叶晓婵、黄怡航、李璇、李秀梅、梁欣欣、伍守勇、姚冬丽、刘春花、蒋小妹、李翠梅、周菊等为本书提供部分插图以及供稿。由于各位的付出与出版社的通力合作，才使得我们的策划变成出版事实。在此，向所有参与本书工作的人员表示由衷的感谢。

<div style="text-align:right">编者</div>

目 录

第 1 章 动画创作策划及创意 ... 1
1.1 动画创作前期策划 ... 2
- 1.1.1 动画创作前期策划的定义 ... 2
- 1.1.2 创作策划的作用 ... 2

1.2 动画项目的市场调研 ... 2
- 1.2.1 确立初期推广方向 ... 3
- 1.2.2 确立客户需求以及具体实施细节 ... 3
- 1.2.3 确立动画片受众定位 ... 3

1.3 动画片的创意与构思 ... 4
- 1.3.1 动画片创作灵感的调研 ... 4
- 1.3.2 动画片剧本概论 ... 8
- 1.3.3 动画片剧本的分类 ... 9
- 1.3.4 动画片剧本的写作方法 ... 11

1.4 动画片的分类 ... 15
- 1.4.1 按制作手法分类 ... 15
- 1.4.2 按美术风格分类 ... 19
- 1.4.3 按故事题材分类 ... 21
- 1.4.4 按发行渠道和播放媒介分类 ... 26
- 1.4.5 按动画片定位分类 ... 29

1.5 动画片制作详细策划 ... 31
- 1.5.1 动画项目执行制片的职责与能力 ... 31
- 1.5.2 动画项目核心制作团队 ... 33
- 1.5.3 动画项目制作的约束条件 ... 33
- 1.5.4 制订动画项目制作进度计划 ... 34

1.6 动画片市场推广计划 ... 35
- 1.6.1 电视台推广模式 ... 35
- 1.6.2 院线推广模式 ... 36
- 1.6.3 网络推广模式 ... 36
- 1.6.4 电视台—院线推广模式 ... 37

1.7 动画片的成本核算 ... 38
1.8 动画项目制作人员分工与结构组织 ... 38
1.9 本章小结 ... 41
1.10 课后训练 ... 42

第 2 章 动画场景设计 ... 43
2.1 场景设计概述 ... 44
- 2.1.1 初识场景设计 ... 44
- 2.1.2 场景设计的顺序 ... 45
- 2.1.3 场景设计的内容 ... 48
- 2.1.4 场景设计的类别 ... 50

2.2 场景设计的表现手法和表现形式 ... 56
- 2.2.1 场景设计的表现手法 ... 56
- 2.2.2 场景设计的表现形式 ... 58

2.3 场景设计的原则与要领 ... 63
- 2.3.1 场景设计的原则 ... 64
- 2.3.2 场景设计的要领 ... 66

2.4 本章小结 ... 71
2.5 课后训练 ... 71

第 3 章 动画角色设计 ... 73
3.1 动画角色设计概述 ... 74
3.2 动画角色风格分类 ... 74
- 3.2.1 从动画类型分类 ... 74
- 3.2.2 从角色造型风格分类 ... 82

3.3 动画角色设计基础 ... 85

3.3.1 动画素描 — 85
3.3.2 动画动态速写与默写 — 86
3.3.3 动画角色与解剖协同训练 — 87
3.3.4 平面造型与立体造型 — 89
3.4 动画角色的设计流程 — 92
3.5 角色色彩设计 — 96
 3.5.1 角色上色方法学习 — 96
 3.5.2 角色基础可借鉴的几种学习方法 — 100
3.6 本章小结 — 104
3.7 课后训练 — 105

第 4 章 动画分镜设计 — 111

4.1 动画分镜头的基本概念 — 112
 4.1.1 什么是动画分镜头 — 112
 4.1.2 文字分镜头 — 113
 4.1.3 分镜头制作表现手法 — 114
 4.1.4 分镜头制作周期及作用 — 116
 4.1.5 分镜头人员的基本素质 — 116
4.2 画分镜头的工具 — 117
 4.2.1 分镜头纸 — 117
 4.2.2 其他工具 — 120
4.3 分镜头绘制原则和要素 — 121
4.4 镜头的应用 — 124
4.5 镜头的类型 — 129
 4.5.1 景别概论 — 129
 4.5.2 景别分类 — 130
 4.5.3 镜头的运动方式 — 134
4.6 设计场面调度 — 142
 4.6.1 场面调度概述 — 142
 4.6.2 应用于动画中的场面调度 — 144
4.7 镜头的时间掌握和节奏控制 — 146
 4.7.1 时间点和节奏概述 — 146
 4.7.2 时间掌握的分类 — 147
 4.7.3 镜头剪辑的原则 — 148
4.8 不同类型的动画分镜头创作方法 — 149
 4.8.1 不同受众群体的动画分镜头创作方法 — 149
 4.8.2 不同制作工艺的动画分镜头创作方法 — 151
 4.8.3 不同传播媒介的动画分镜头创作方法 — 152
 4.8.4 不同题材的动画分镜头创作方法 — 153
4.9 本章小结 — 155
4.10 本章作业 — 155

第 5 章 动画设计稿 — 157

5.1 设计稿的创作基础 — 158
 5.1.1 设计稿的基本内容 — 158
 5.1.2 设计稿的定义 — 158
 5.1.3 设计稿在动画创作中的重要性及作用 — 159
 5.1.4 设计稿制作前的准备工作及注意事项 — 159
 5.1.5 设计稿工作人员须具备的条件 — 160
5.2 动画设计稿的创作流程 — 161
5.3 人物设计稿 — 162
5.4 动作设计稿 — 164
 5.4.1 动作设计稿的内容 — 164
 5.4.2 动作设计稿的创作步骤详解 — 172
5.5 设计稿的镜头运用规范 — 174
 5.5.1 多动态绘制 — 174
 5.5.2 入画与出画 — 175
 5.5.3 不动层 (HC) 的制作 — 176
 5.5.4 对位线 — 178
 5.5.5 借用镜头 — 180
5.6 镜头运动 — 182
 5.6.1 推镜头 — 182
 5.6.2 拉镜头 — 183
 5.6.3 移镜头 — 184
 5.6.4 摇镜头 — 188
 5.6.5 镜头运动的组合示例 — 191
5.7 本章小结 — 193
5.8 课后训练 — 193

第1章
动画创作策划及创意

学习目标与要求

本章教学，是动画前期制作的关键环节，是整部动画作品制作的蓝图和依据。通过本章的学习，使学生了解动画项目前期策划的重要性，并掌握动画片的分类，掌握剧本的特性与格式，学会动画项目前期策划编写的详细过程，并逐渐产生和形成自己的动画欣赏眼光和个性风格，激发学生动画创作的想象力、创造力。

学习重点与难点

1. 掌握动画片的分类。
2. 掌握剧本的特性与格式。
3. 学会动画项目前期策划编写。

实践教学内容与基本要求

辅导内容：通过案例分析让学生学会从不同方面去对动画片分类，编写剧本、动画项目前期策划书。

教学基本要求：通过作业辅导，使学生了解和掌握动画片的不同分类，掌握剧本的特性与格式，学会动画项目前期策划编写。

作业：分组讨论并定好动画项目的内容，并以小组的形式写出动画创作前期策划方案。

1.1 动画创作前期策划

动画项目前期策划是指在动画项目前期，通过收集资料和调查研究，在充分占有信息的基础上，针对动画项目的决策和实施，进行组织、管理、经济和技术等方面的科学分析和论证，这能保障整个动画项目前期工作有正确的方向和明确的目的。

1.1.1 动画创作前期策划的定义

动画项目制作前期的策划需要从动画项目制片人的职责和工作范围两个角度来探讨。从职责角度看，包括：准备工作成果和制作设施，招聘团队成员，召开制作前期首次会议，帮助各个部门编制工作进度计划，适时召开团队会议，与辅助团队紧密联系，与项目各干系人密切合作，确认制作前期各个阶段工作成果。从工作范围角度看，包括剧本创作与风格设计、视觉风格指南制作、故事版创作、前期配音、歌曲和音乐创作等项工作。

1.1.2 创作策划的作用

动画创作的策划工作主要是产生动画项目的初步构思，确立目标，并对目标进行论证，为动画创作批准提供基础依据。这虽然是最初的阶段，但是对整个动画创作的实施和管理起着决定性的作用，因为它初步确定了动画创作的实施方向。

1.2 动画项目的市场调研

中国有广阔的动画市场，各地动画产业发展计划的制订更是如火如荼，纷纷打造自己的"动漫之都"。

1.2.1 确立初期推广方向

动画产业是指以"创意"为核心,以动画、漫画为表现形式,包含动漫图书、报刊、电影、电视、音像制品、舞台剧和基于现代信息传播技术手段的动漫新品种等动漫直接产品的开发、生产、出版、播出、演出和销售,以及与动漫形象有关的服装、玩具、电子游戏等衍生产品的生产和经营的产业。推广初期,我们需要分析市场需求,了解消费者对产品的喜好,以及客户分级与客户市场规模、周边产品概况、竞争对手状况、市场开发策略、营销策略等。

1.2.2 确立客户需求以及具体实施细节

20 世纪 80 年代以来,随着经济社会的发展进步,我国观众对动画产品的需求量不断增加,动画及相关产品的消费人群不断增大,消费年龄也不断增长。不同年龄阶段的动漫客户由于身心发展及阅历的差异,所看的动画片也要有所区别。

根据网络上一篇《青少年动漫偏好调查》,据统计,我国 13 亿人口中有 5 亿青少年,其中青少年是主要的动漫消费群体。本次问卷调查,笔者以电子稿和打印稿的形式在小范围内共发出 1000 份问卷,回收 850 份,回收率为 85%。根据统计结果,总共 850 名受访者中,有男生 510(60%) 名,女生 340(40%) 名。其中年龄最小的是 11 岁,最大的是 24 岁;在校生为 760 人,非在校生有 90 人。其中,经常看动漫的达到 450(53%) 人;偶尔看的也有 340(40%) 人;从来不看的只有 60(7%) 人,其中 20 人为男生,40 人为女生。因此样本选择具有较好的代表性,其类型分布也比较合理。

1.2.3 确立动画片受众定位

大众喜欢的动画类型,随年龄段的不同,所喜好的类型也存在相应的差异。青少年最喜欢的类型是搞笑、机战、运动、推理等,

后面还有恋爱、悬疑、神魔。而且男女生对动漫类型的偏好存在很明显的差异，男生更喜欢机战、神魔类的动漫，而性格细腻的女生更喜欢看爱情类的，对于搞笑、推理、运动、悬疑类的动漫不存在明显的差异。通过问卷调查小部分人从喜欢动画的原因来看，情节搞笑和打发时间可以达到将近一半，分别为44%和48%；其次是有激励作用，有37%，也占据很大一部分；剧情很搞笑，约占29%；人物画面漂亮和特技效果好只占据大约10%。

1.3　动画片的创意与构思

动画片创意是动画作品的灵魂与生命，创意来源于灵感的表达，但是动画创作者的灵感表达常常受到一些阻碍，影响了创作者的发挥。近年来，国内动画片的生产蒙上了一层功利主义的色彩，动画产量剧增，而量增质低，究其原因，是创意与创新的缺失。在动画创作中，我们可以挖掘本土文化。而本土文化是动画片创作灵感很好的题材。

1.3.1　动画片创作灵感的调研

例如《三月三》动画短片创作之前就对黎族文化进行了调研，收集了大量的黎族文化资料。黎族文化是中华民族灿烂文化的一个重要组成部分，具有独特性、丰富性、多样性、娱乐性和神秘性。编者在考究中，深深体会到了黎族传统文化的博大精深和神秘古老，甚至为之震撼。黎族有自己的语言，没有自己的文字，因此，其文化形态依靠口头和行为世代相传，延续至今。例如，有黎族建筑文化、黎族服饰文化——黎锦、黎族剪纸文化、黎族民俗节庆文化。

1. 黎族建筑文化

海南黎族人民居住的房屋很有特色，一般呈船底形和金字形，建房屋的材料是茅草、木料、竹子、红白藤、山麻等。木料多用优质、坚固耐用的格木。船底形屋又有铺地形和高架形之分，房门开在房

屋的两端。铺地形的地板以石头垫高，离地面1尺左右；高架形地板用木桩支撑，离地面6尺，上面住人，如图1.1所示。

图1.1 黎族房屋

2. 黎族服饰文化

谈到黎族的服饰文化，不得不提到千年黎锦纺织工艺，它是黎族服饰文化的典型代表。黎族的纺织技术在春秋战国时期就有文献记载，至今已有3000多年历史，黎锦也被视为中国最早的棉纺织品，如图1.2所示，相传元朝黄道婆在改进纺织技术时便借鉴了黎锦的制作工艺。黎族人至今仍在沿用几千年前的纺染织绣技

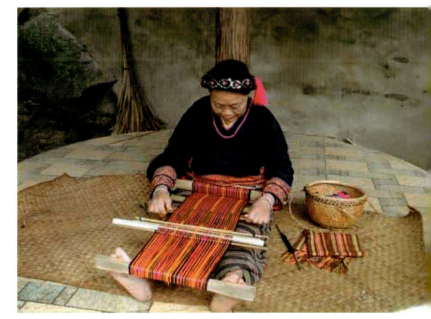

图1.2 黎锦

术，就像有些黎族人还在屋内用三块大石头砌着简单的灶。因为千年不变，黎锦被称为中国纺织史上的"活化石"。黎族男子一般上身穿无领对胸无纽扣麻衣，腰间前后各挂一块麻织长条布，头上缠红布或黑布，形状有角状和盘状；黎族妇女一般穿对襟或偏襟、直领或圆领上衣，上衣边沿绣花，并缀以贝壳、铜钱、穿珠等饰品，下穿桶裙，头发扎成球形，插以骨簪或银簪，如图1.3所示。

图1.3　黎族男女服饰

3. 黎族剪纸文化

剪纸(见图1.4)是中国民间传统艺术中极具代表性的一种。作为民间艺术，它的魅力吸引了海内外无数的同胞，而黎族文化的剪纸艺术被称为中国的"奇葩"，黎族人民把生活情感与风俗习惯直接融入剪纸中，向我们展现了一种浓厚的民族风情。海南黎族的剪纸，是在与汉族的文化交往中，随着造纸和纸扎术逐渐传入，促使了当地剪纸工艺的发

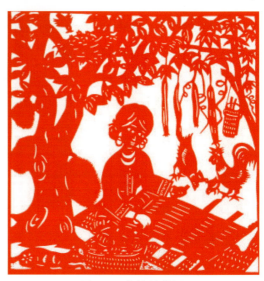

图1.4　黎族的剪纸

展。黎族剪纸主要用于黎族的丧葬习俗。

4. 黎族民俗节庆文化

黎族的节日与其历法紧密相连,其最隆重、最热闹的传统节日是"三月三"。黎族人民通过农历"三月三"的传统节日来纪念本民族的祖先和英雄人物。在这一天里,黎族的祭祀、对歌、舞蹈、射箭等传统艺术得以集中体现。

黎族人民在漫长的历史变迁中,还创造了耕作文化、吉贝文化、敬雷文化、纹身文化、礼俗禁忌文化、自然宗教文化等,其中黎族的竹竿舞(见图1.5)、三月三节、民歌、竹木器乐、船型屋营造技艺、服饰等均已进入了国家级非物质文化遗产名录。

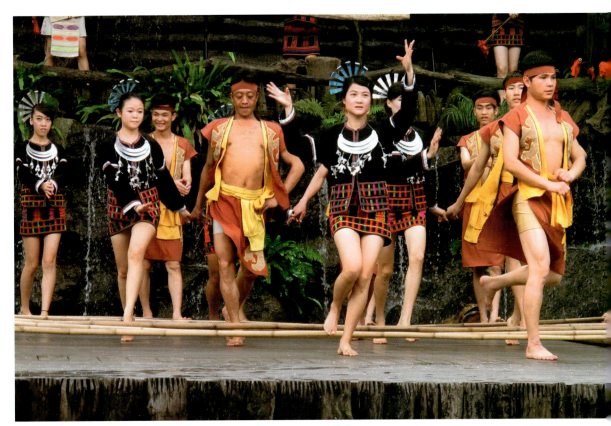

图 1.5 竹竿舞

1.3.2 动画片剧本概论

1. 什么是剧本？

剧本是一种文学形式，是戏剧艺术创作的文本基础，编导与演员根据剧本进行演出。与剧本类似的词汇还包括脚本、剧作等。

动画片也是影视剧的一种类型，说起剧本，也要从影视剧本的基本概念说起。

2. 什么是影视剧本？

影视剧本是用文字表述和描写未来影片的一种文学样式。

在影视艺术领域，传统的分类方法把剧本分为文学剧本、分镜头剧本和完成台本几种样态。

分镜头剧本是在文学剧本的基础上，导演或者主创团队根据实际拍摄的需要，针对并服务于具体的拍摄，以镜头为基本单位的剧本形式；完成台本又称镜头记录本，是根据实际拍摄过程真实记录完成的，完成台本所呈现出来的形态和影视作品最终呈现出来的形态是完全一致的。

3. 剧本的特性

(1) 逐个场地、逐个镜头地去写剧本。

(2) 无论是哪种影视剧本，用动画的形式来表现的、真人表演、胶片拍摄的，剧本的格式是有统一标准的，区别其他文学样式，例如小说、诗歌等的格式。

4. 剧本的属性

通常来说，剧本是指文学剧本。它是影视作品创造的第一道工序，也是整个作品的基础。剧本具有以下三种属性：

(1) 视觉性

剧本创作是用视觉的方式思考，用文学的方式表达。它可供阅读，但最终目的是拍摄，因此要首先关注和处理好文字转化为影像的核心环节。

(2) 开放性

剧本的创作从来都是集体的、持续的。创作者既要从各种途径获得灵感和汲取营养进行自我创作,也要留给导演、摄影、美工、录音、剪辑甚至是宣传发行等部门发挥的余地,提供一个开放性的创作空间和文本构架。

(3) 交流性

剧本的最大功能是满足拍摄的需要,是所有参与创作人员的一个交流的基础平台,所以可供交流和阅读是尤其重要的。

1.3.3 动画片剧本的分类

动画剧本创作有两种类型:一种是原创剧本,另一种是改编剧本。

原创剧本是编剧从剧本的整体构思、作品创意、审美情趣等方面进行独创性工作而完成的,如《秒速五厘米》动画电影,如图1.6所示。它来自于动画编剧在生活中的直接体验、理解和评价,是编剧运用电影思维和电影艺术的规律和特点,将自己的体验、理解和评价创作成动画剧本。

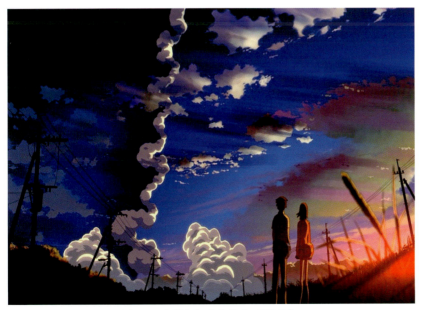

图1.6 原创动画《秒速五厘米》

改编剧本是以原有的作品（如小说、戏剧、散文、神话等）为基础，按照动画片的要求进行重新编写，使其成为一部能进行动画创作的剧本，例如《花木兰》动画电影，如图1.7所示。改编剧本在动画片中占有相当大的比重。改编对象是动画片题材的重要来源，它起着传播这种文艺形式作品、扩大动画题材、开拓动画艺术表现领域的作用。动画剧本的改编范围广泛，有戏剧、小说、散文、诗歌、故事、民间传说、神话、音乐歌曲等。动画剧本的改编应遵循于原著，忠实于原著的艺术思想、形象潮流、风格神韵等，然后在原著提供内容的基础上，从思维、形象、语言等方面赋予原著以新的生命力。

不论是原创剧本还是改编剧本，都要遵循动画片的基本原则进行创作。因为动画片在表达上具有特殊性，因此编剧创作时，应该在表现事物的冲突、动作、场面等可以直接感受并吸引视觉记忆力的方面进行创作。

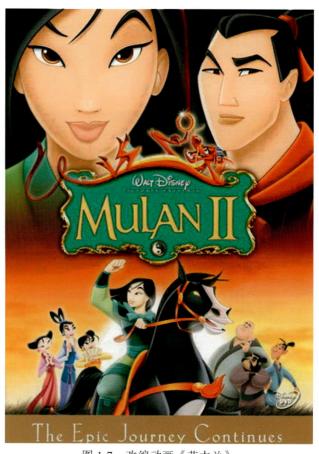

图1.7　改编动画《花木兰》

1.3.4 动画片剧本的写作方法

动画片剧本的写作方法是逐个场地、逐个镜头地去写剧本。无论是哪种影视剧本，用动画的形式来表现的，真人表演、胶片拍摄的，剧本的格式是有统一标准的，区别于其他文学样式，例如小说、诗歌等的格式。剧本的编写都要包括两部分：情景与活动。情景是指背景以及场景等；活动指对话、动作等。剧本一般有三个特点。

1. 空间和时间要高度集中

剧本不像小说、散文那样可以不受时间和空间的限制，它要求时间、人物、情节、场景高度集中在舞台范围内。小小的舞台上，几个人的表演就可以代表千军万马，走几圈就可以表现出跨过了万水千山，变换一个场景和人物，就可以说明到了一个全新的地方或相隔多少年之后……相隔千万里，跨越若干年，都可通过幕、场变换集中在舞台上展现。剧本中通常用"幕"和"场"来表示段落和情节。"幕"指情节发展的一个大段落。"一幕"可分为几场，"一场"指一幕中发生空间变换或时间隔开的情节。剧本一般要求篇幅不能太长，人物不能太多，场景也不能过多地转换。初学改编短小的课本剧，最好是写成精短的独幕剧。

2. 反映现实生活的矛盾要尖锐突出

各种文学作品都要表现社会的矛盾冲突，而戏剧则要求在有限的空间和时间里反映的矛盾冲突更加尖锐突出。因为戏剧这种文学形式是为了集中反映现实生活中的矛盾冲突而产生的，所以说，没有矛盾冲突就没有戏剧。又因为剧本受篇幅和演出时间的限制，所以对剧情中反映的现实生活必须凝缩在适合舞台演出的矛盾冲突中。剧本中的矛盾冲突大体分为发生、发展、高潮和结尾四部分。演出时从矛盾发生时就应吸引观众，矛盾冲突发展到最激烈的时候称为高潮，这时的剧情也最吸引观众，最扣人心弦。高潮部分也是编写剧本和舞台演出的"重头戏"，是最"要劲"、最需要下工夫之处。

3. 剧本的语言要表现人物性格

剧本的语言包括台词和舞台说明两个方面，主要是台词。台词，就是剧中人物所说的话，包括对话、独白、旁白。独白是剧中人物独自抒发个人情感和愿望时说的话；旁白是剧中某个角色背着台上其他剧中人从旁侧对观众说的话。剧本主要是通过台词推动情节发展，表现人物性格。因此，台词语言要求能充分地表现人物的性格、身份和思想感情，要通俗自然、简练明确，要口语化，要适合舞台表演。舞台说明，又叫舞台提示，是剧本语言不可缺少的一部分，是剧本里的一些说明性文字。舞台说明包括剧中人物表，剧情发生的时间、地点、服装、道具、布景，以及人物的表情、动作、上下场等。这些说明对刻画人物性格和推动、展开戏剧情节发展有一定的作用。这部分语言要求写得简练、扼要、明确。这部分内容一般出现在每一幕(场)的开端。结尾和对话中间，一般用括号(方招号或圆括号)括起来。

在写动画剧本创作前可以先编写动画故事大纲。故事大纲就是把脑中构想的故事情节简要地写下来，再适当地分段和分部，便于以后穿插或删减情节。大纲的编写可以保证故事的完整性，有头有尾，又能体现故事的重点和高潮，使在创作动画剧本时不至于偏离主线，或突然才思枯竭、无从发展，导致万年"巨坑"。动画故事大纲简明易懂就好，分个几点，再来个中心主旨！

而故事梗概亦称动画故事，即动画剧本创作前的概要描述。动画剧作者在创作动画剧本之前，先选用自己掌握的生活素材中最能确切表现人物性格和展示主题的一系列事件，构造成一个有简略剧情内容的故事梗概，作为进一步编写动画剧本的依据。它的基本内容包括主要人物、时间地点、情节发展和结局等。电影制片厂在物色剧本的阶段，往往先要剧作者交出一个故事梗概，作为评断和取舍的依据。

动画剧本可以采取以下格式编写，可参考所附《黎孕——三月三》动画片剧本。

《***》动画剧本

故事梗概：

角色描述：

场景1（地点，人物）旁白：……

A（动作、表情、语气等）：台词（音乐、视频安排）

B（动作、表情、语气等）：台词（动作、表情、语气等），台词……（布景变化）

A：

C：

场景2（地点，人物）旁白：……

附《黎孕——三月三》动画片剧本

原创动画制作——《黎孕——三月三》文字剧本

故事梗概：

黎族是海南的祖先民族。黎族"三月三"是海南省黎族人民隆重的传统节日，每年农历三月初三举行。故事起源于聚居于昌化江畔的黎族百姓遭受了一次大洪灾。只有一对恋人坐在大葫芦瓢里幸免于难，被漂流到燕窝岭边。三月初三，洪水退去，俩人结为夫妻，生儿育女，相濡以沫，辛勤劳作，又渐渐使黎族繁衍发展起来。为纪念爱情节，黎族人民身着盛装每年三月三日举行隆重盛会，同时也促使人们更能发扬这种辛勤劳作的精神。隆重的盛会增加了人们之间的深厚友谊，使人们的生活更加丰富，更加和谐美好。

角色描述：

女主：黎族 温柔善良 头戴银制头饰 身着拥有黎绣的圆领长袖上衣与筒裙

男主：黎族 坚毅善良 头戴黎族围帽 身着拥有黎绣的圆领短袖上衣与短裤

开篇字幕：

由粒子组成鼓槌敲打鼓（声音敲鼓声，敲一次，鼓声就响一次），左右移动（近景），画面以此显示字幕（声音过渡），题目"黎孕 Li pregnant"——"三月三 March 3"和"农历三月初三 Lunar

March 3""海南黎族盛会 Hainan Li event"。

场景1 日外 五指山

丛林里,蝴蝶由左向右飞过;随着蝴蝶飞行,两边的草树逐渐从两旁散开,接着出现人们耕种劳作的画面;有树木和天空中白云、烟雾缭绕的五指山和太阳(正常以山歌《采风》为背景音乐)。

场景2 日外 树林

闪电雷雨交加,天昏地暗,被震飞的群鸟,松鼠在树枝间逃命,洪水冲击树木;洪水冲打着树木,和奔跑的人在洪水的驱赶下逃跑。

场景3 日外 水面上

水面上,只剩下一女子和一男子(拥抱在一起,男子坐着,抱着躺下的女子),乘着葫芦船;女子模糊的眼睛睁开看到被淹没的村庄,又模糊地闭上眼睛。

(画面暗下来)平静的水面上,一只白色蝴蝶飞过,点击了水面(且有滴水声),生成圈圈的涟漪。然后蝴蝶飞走了。

场景4 日外 丛林旁

男女主人公肩并肩靠拢着(近景),男子手中抱着襁褓里面的婴儿(近景),若隐若现出现襁褓里的婴儿(背景音乐《月光竹舞》),画面暗下来。

场景5 日外 耕地里

日月变换,星辰交替(由上到下变换),画面由上而下分别显示出男人们犁地耕田(辛勤耕种、挥动锄头、挑担子的男人)、女人牵着孩子到田地里面(背景音乐黎族山歌《采风》),镜头推移到背景画面。

场景6 日外 五指山

镜头从正面的树木推移到上方背景,随后推移至人们辛勤耕种劳作画面,到天空中有白云缭绕的五指山(远景)和太阳(远景)中间,燕子(远景)由左向右飞过。

场景7 夜里 月空中

女神被他们的爱情和辛勤劳作所感动,在月光下,女神捧着双手,跪着祈祷,在发着光芒的大圆月里,两只白色蝴蝶从女神的手中飞起并散发着粒子,由右边飞向左下边,进而飞出画面。两只蝴蝶散发着粒子由左向右飞进画面,并继续向右上飞行,且随着飞行粒子从蝴蝶身上洒落在地上,跟着长起了植物,有树林及山的景象,两只蝴蝶由正下丛林里向上飞行。

> 场景 8 夜里 篝火旁——
> 一个人接一个人的跳舞画面，火把的出现，接着逐渐出现多人跳舞，出现人们跳舞和盛会的情景。

1.4 动画片的分类

动画片可以从不同方面分类，如按制作手法、美术风格、故事题材分类，发行渠道和播放媒介分类，按动画片定位分类。

1.4.1 按制作手法分类

1. 二维动画

二维动画也称平面动画，它又分为传统的二维动画和无纸动画。

传统的二维动画是利用定位技术和对位法绘制动画线稿，再使用赛璐珞透明胶片人工线描上色，最后拍摄而成的动画片。平面动画最早是在纸面上进行绘制的，以纸面绘画为主，是最接近于绘画、最常见、最古老的动画形式。

无纸动画，从名字上理解，是指在动画片制作中基本实现无纸化操作，主要借助电脑辅助来制作动画。常用的无纸动画软件有 Toonz、Flash 等。

二维动画制作步骤，不管是传统的二维动画或电脑辅助二维动画制作，同样要经过四个步骤。但电脑的使用，大大简化了工作程序，

方便快捷，也提高了效率。这主要表现在以下几方面：

(1) 关键帧(原画)的产生

关键帧以及背景画面，可以用摄像机、扫描仪、数字化仪实现数字化输入(中央电视台动画技术部是用扫描仪输入铅笔原画，再用电脑生产流水线完成后期制作)，也可以用相应的软件

直接绘制。动画软件可提供各种工具以方便绘图，这大大改进了传统动画画面的制作过程，可以随时存储、检索、修改和删除任意画面。传统动画制作中的角色设计及原画创作等几个步骤，一步就完成了。

(2) 中间画面的生成

利用电脑对两幅关键帧进行插值计算，自动生成中间画面，这是电脑辅助动画的主要优点之一。这不仅精确、流畅，而且将动画制作人员从烦琐的劳动中解放出来。

(3) 分层制作合成

传统动画的一帧画面，是由多层透明胶片上的图画叠加合成的，这是保证质量、提高效率的一种方法，但制作中需要精确对位，而且受透光率的影响，透明胶片最多不超过四张。在动画软件中，也同样使用了分层的方法，但对位非常简单，层数从理论上说没有限制，对层的各种控制、移动、旋转等，也非常容易。

(4) 着色

动画着色是非常重要的一个环节。电脑动画辅助着色可以解除乏味且昂贵的手工着色。电脑描线着色界线准确、不需晾干、不会窜色、修改方便，不因层数多少而影响颜色，而且速度快，也不需要为前后色彩的变化而头疼。动画软件一般都会提供许多绘画颜料效果，如喷笔、调色板等，这也很接近于传统的绘画工具。

(5) 预演

在生成和制作特技效果之前，可以直接在电脑屏幕上演示一下草图或原画，检查动画过程中的动画和时限，以便及时发现问题并进行修改。

(6) 图库的使用

电脑动画中的各种角色造型以及它们的动画过程，都可以存放在图库中反复使用，而且修改起来也十分方便。在动画中套用动画，就可以使用图库来完成。

2. 三维动画

三维动画又称为 CG 动画、3D 动画或电脑动画，它作为电脑美术的一个分支，是在动画艺术和电脑软/硬件技术的基础上发展形成的一种相对独立的新型艺术形式，如图 1.8 和图 1.9 所示。

早在 1962 年，计算机便有了自己的图形学理论，一开始主要应用于军事领域。直到 20 世纪 70 年代后期，随着 PC 的出现，计算机图形学才逐步拓展到诸如平面设计、服装设计、建筑装潢等领域。20 世纪 80 年代，随着计算机软/硬件的进一步发展，计算机图形处理技术的应用得到了空前的发展，电脑美术作为一个独立学科迅速发展

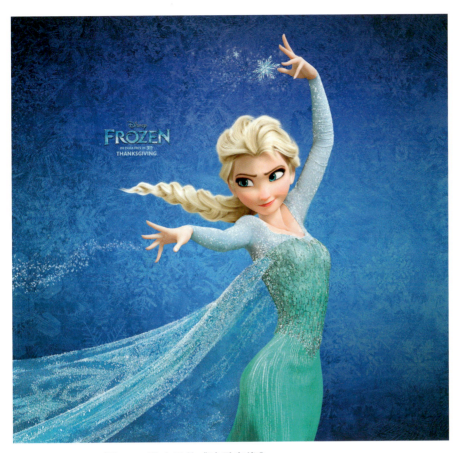

图1.8　迪士尼的《冰雪奇缘》

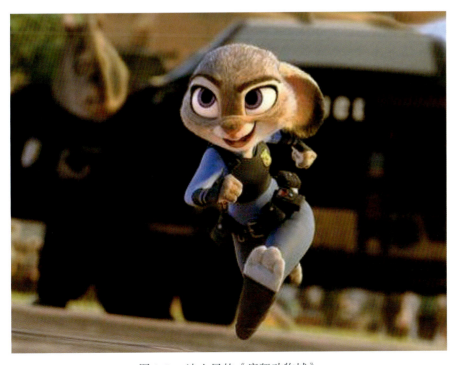

图1.9　迪士尼的《疯狂动物城》

起来。运用计算机图形技术制作动画的探索始于20世纪80年代初期，当时三维动画的制作主要是在一些大型工作站上完成的。在DOS操作系统下的PC上，3D Studio软件处于绝对的垄断地位。1994年，微软推出Windows操作系统，并将工作站上的Softimage移植到PC上。1995年，Windows 95出现，3DS出现了超强升级版本3DS MAX 1.0。1998年，Maya的出现可以说是3D发展史上的又一个里程碑。一个个超强工具的出现，也推动着三维动画应用领域的不断发展，从建筑装潢、影视广告片头、MTV、电视栏目直到全数字化电影的制作等，还被广泛地应用于医学、工业、科研、产品展示等领域。

由于三维动画中没有摄影设备的物理限制，因此，可以将三维动画虚拟世界中的摄影机看作是理想的摄影机，参与制作的人员相当于导演、摄影师、灯光师、美工、布景。制作人员的水平、经验和艺术修养以及三维动画软件、硬件设计师的技术最终决定影片质量。

制作三维动画的步骤如下：

(1) 造型

造型就是利用三维软件在电脑上创造三维形体。一般来说，首先要绘出基本的几何形体，再将它们变成需要的形状，然后通过不同的方法将它们组合在一起，从而建立复杂的形体。另一种常用的造型技术是先创造出二维轮廓，再将其拓展到三维空间。还有一种技术叫作放样技术，就是先创造出一系列二维轮廓，用来定义形体的骨架，再将几何表面附于其上，从而创造出立体图形。由于造型有一定的难度，工作量又大，因此，我们可以在市场上找到包罗万象的三维造型库，从自然界的小动物到宇宙飞船，应有尽有，直接调用它们可提高工作效率，也可为经验不足的新手提供方便。

(2) 动画

动画就是使各种造型运动起来，由于电脑有非常强的运算能力，制作人员所要做的是定义关键帧，中间帧交给计算机去完成，这就使人们可做出与现实世界非常一致的动画，如我们看的好莱坞大片，很多镜头是用电脑合成，我们却无法分辨。而传统的动画片，由于是手工绘制，帧与帧之间没有过渡，我们看到的是画面不断跳跃的卡通片。

(3) 绘图

绘图包括贴图和光线控制，当我们完成这一切要给动画上色时，会发现电脑的性能对制作三维动画有多么重要。动画一秒钟大约为30帧，合成一帧（就是一个画面）可能用几秒钟，也可能要几十分钟，性能不佳的电脑将无法工作。制作三维动画需要

大量时间，为了获得更高的效率，通常将一个项目分为几个部分，特别是那些投资巨大的制作。这就使分工协助显得非常重要，很少见到一个精良的三维动画由一位设计者独立完成。

3. 定格动画

定格动画是一种特殊的动画片。定格动画的真实感效果比二维动画强，但因材料的影响，在动作、场景、拍摄等方面受到诸多限制。这种动画形式的历史和传统意义上的手绘动画历史一样长，甚至可能更古老。定格动画根据制作材料的不同，常见的有剪纸动画、偶动画、沙动画等。

制作定格动画步骤：首先用各种材料制作动画角色（如布偶、泥偶、木偶、胶偶或混合材料等），然后对这些动画形象的表演进行逐格拍摄，再使之连续放映，最后使这些动画角色像真人一般或你能想象到的任何奇异角色，去完成你设定好的故事情节。

(1) 剪纸动画

不容易制作准确的口形，哑剧居多，以表现关键动作为主，难有动作之间细腻的转折。在角色的转面动作上，一般只制作正面、背面、左侧面、右侧面四种角度。

(2) 偶动画

偶动画，顾名思义，就是人偶动画，指由黏土偶、木偶或混合材料的角色来演出的动画。这种动画通常是用定格动画方式拍摄出来的。

(3) 沙动画

沙动画是一门独特的艺术，就是艺术家在特制灯光沙画台上用一掬细沙、一双妙手，瞬间变化出种种图案，惟妙惟肖，绘出美丽动人的画面。"一朝入画，梦回千年"的沙画不仅仅是作画，更是艺术家与企业之间的完美结合，使美术这种静态艺术变成动态的表演呈现，使沙画更富生命力。

1.4.2 按美术风格分类

1. 卡通风格

卡通是各国少年、儿童最喜爱的风格动画片，可爱的人物配合有趣的故事是成功的关键。这类动画片人物形象往往是三头身或五头身的比例，大大的脑袋、大手大脚、可爱的眼睛和各种色彩鲜艳的背景。卡通角色憨态可掬，肢体动作滑稽可爱，如蓝精灵、米老鼠（见图 1.10）等。

图1.10 卡通动画《米老鼠》

2. 写实风格

由于动画片观众中有相当一部分是成年人,为了照顾这类人群的欣赏特点,很多动画片的美术风格就比较写实。人物形象和真人比例相似,比较生活化,故事情节一般叙述探险、枪战、侦探、神话等题材,如图1.11和图1.12所示。

3. 艺术风格

风格比较多样化,没有固定的约束模式,基本上依靠艺术家的想象发挥,所以动画片中个人风格明显,人体比例不合常规,造型夸张怪诞,充满灵气和创意。

图 1.11 写实动画《柯南》

1.4.3 按故事题材分类

1. 历史题材

这类题材的动画片既要尊重历史的真实性、客观性，又要兼顾娱乐性和教育意义，如图 1.13 和图 1.14 所示。

图 1.12 写实动画《人狼》

图 1.13 动画《花木兰》

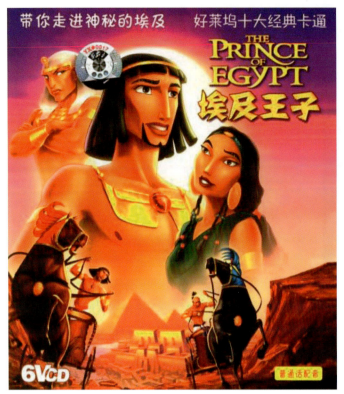

图 1.14　动画《埃及王子》

2. 神话题材

神在动画片中被赋予人性化的特征、夸张的表情和肢体动作,这类动画片大多会叙述一个神话传说,或围绕某位神身边所发生的事,如图 1.15 和图 1.16 所示。

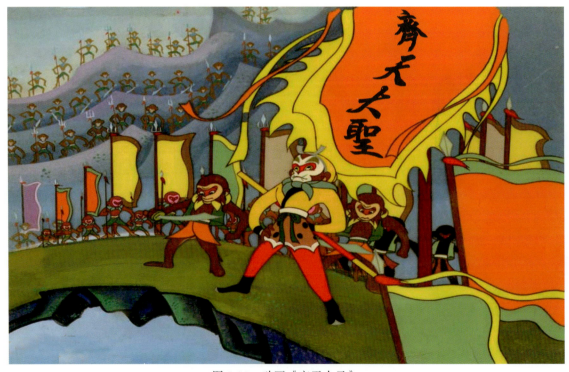

图 1.15　动画《齐天大圣》

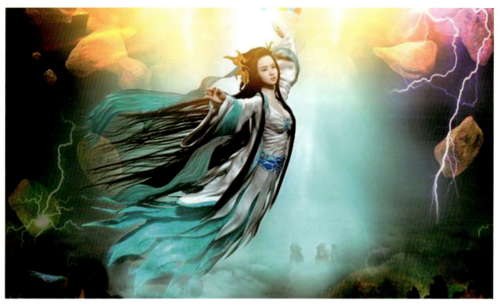

图 1.16　动画《女娲补天》

3. 科幻题材

科幻题材是动画发明很久以后才有的,机器人大战是这类题材最热衷表现的,从陆地、天空一直到太空,到处都有军事基地和战场,如图 1.17 和图 1.18 所示。

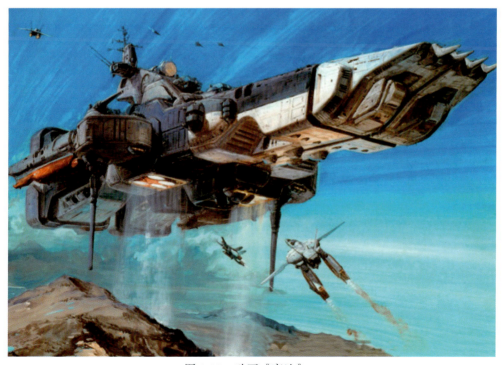

图 1.17　动画《高达》一

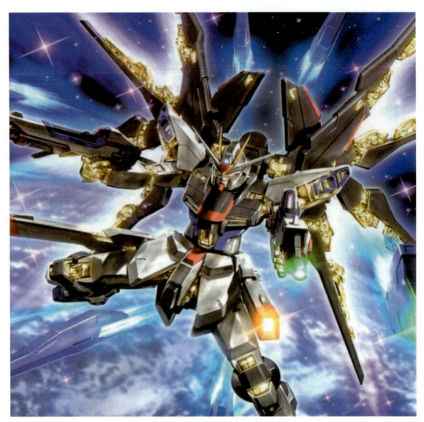

图 1.18　动画《高达》二

4．校园题材

充满青春气息的校园题材动画片是年轻学生非常喜爱的。这类动画的主角通常是位大大咧咧的男生，虽然学习成绩差，却有很明确的奋斗目标。

5．娱乐题材

这类动画片通常故事简单，人物性格幽默，一副乐天派的样子，没有深刻的主题，只是为了让观众娱乐。

6．励志题材

励志题材的动画片给人一种积极向上的感觉，这类故事通常会有一个非常难实现的目标，一个人或一群人为这个目标进行不懈的努力奋斗，主人公在这个过程中经历摸索、挫折、觉醒等几个阶段，慢慢成长，如图 1.19 和图 1.20 所示。

图 1.19 动画《中华小当家》

图 1.20 动画《围棋少年》

7．名著题材

由名著改编而成，这类动画片的主线是名著的内容，但考虑到动画的娱乐特性，所以在不影响原著意思的前提下做适当修改，加入一些幽默搞笑的元素，如图1.21所示。

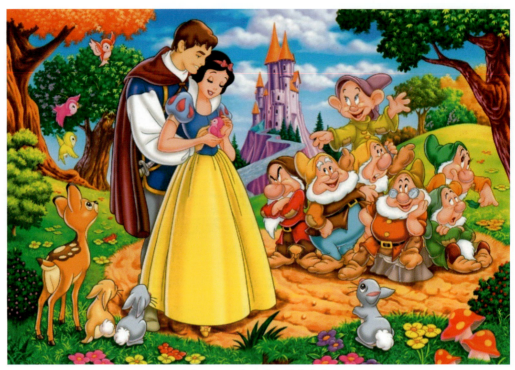

图 1.21 动画《白雪公主》

1.4.4 按发行渠道和播放媒介分类

1. 剧场版动画（影院动画）

剧场版动画片(见图 1.22)是为了在电影院播放而制作的，这类作品的投资、制作、发行力度都是非常高的。剧场版动画片的画面豪华而精致，动作流畅生动，色彩鲜艳丰富。这样的动画作品时间长度一般为 90 分钟左右，也有个别的远低于 90 分钟或远超过 90 分钟的。

2. TV 版动画（电视动画）

TV 版动画片(见图 1.23)是在电视频道上播映的动画作品。这类动画片时间长度一般都在 20 分钟左右一集，个别情况下会有"特别篇"，也就是 TV 动画的加长版。大多数的 TV 动画片会采用每日播出数分钟或每周一天播出数集短片的方式播映。

第1章 动画创作策划及创意

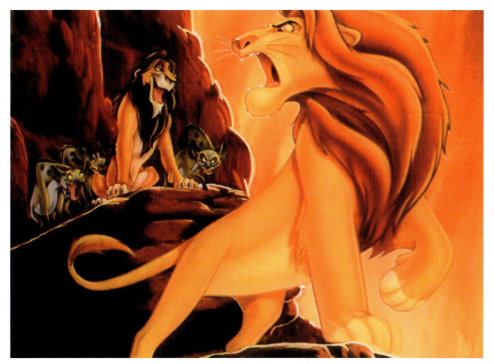

图1.22 动画《狮子王》

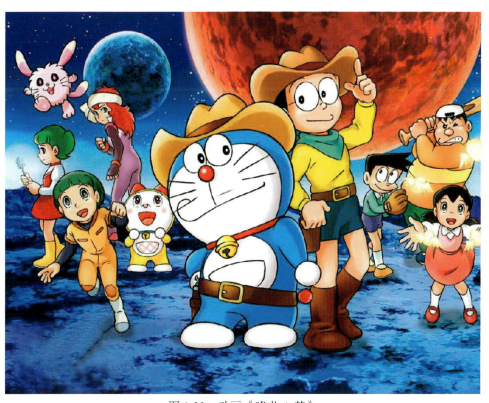

图1.23 动画《哆啦A梦》

3. OVA 版动画

OVA 版动画片 (见图 1.24) 在 1983 年诞生于日本。一般能够作为 OVA 版的作品一定要是首次推出时未曾在电视或影院上映过的，如果在电视或影院上映过的作品再推出的录影带就不能称作为 OVA 版动画。

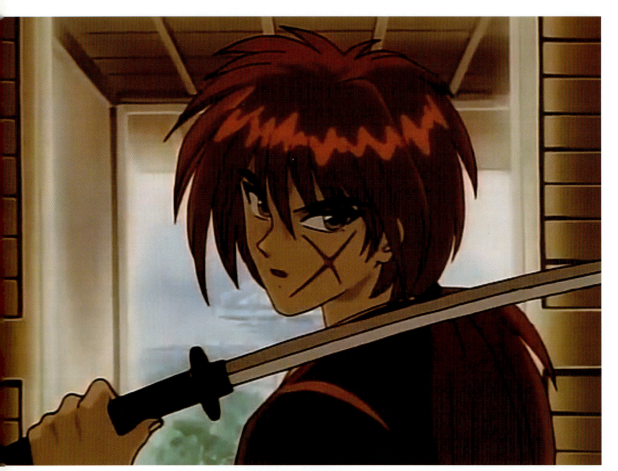

图 1.24　动画《浪客剑心》

4. 网络动画

网络动画片 (见图 1.25) 有别于以往的电影版、TV 版或 OVA 版动画片，大多数网络动画片是由工作室或个人制作完成的，制作方式灵活，投资成本更低，作品完成后可自由上传到相关网站。

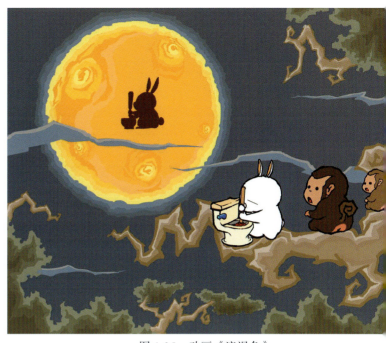

图 1.25 动画《流氓兔》

1.4.5 按动画片定位分类

1. 主流动画片

20世纪30年代初，动画片制作开始脱离个体创造，进入了以资本主义为纽带的大生产商业模式运作阶段，以固定生产方式和模式化故事制作出来的动画片被称为主流动画片(见图1.26)。随着科技的进步，剧场版、TV版、网络动画、手机动画都成为主流动画的载体。

2. 非主流动画片

除了主流动画片以外，其他风格、形式、技巧的动画片都被称作非主流动画片，国内通常称之为"艺术短片"，如图1.27和图1.28所示。非主流动画片短小精悍，形式多样，含蓄深邃，带有明显的个人烙印，具有独立性和原创性。

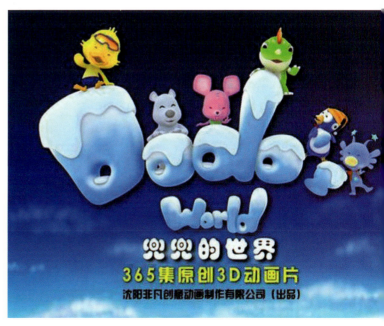

图 1.26 动画《兜兜的世界》

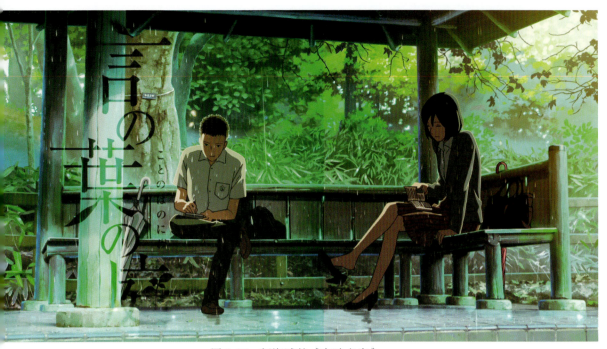

图 1.27　新海诚的《言叶之庭》

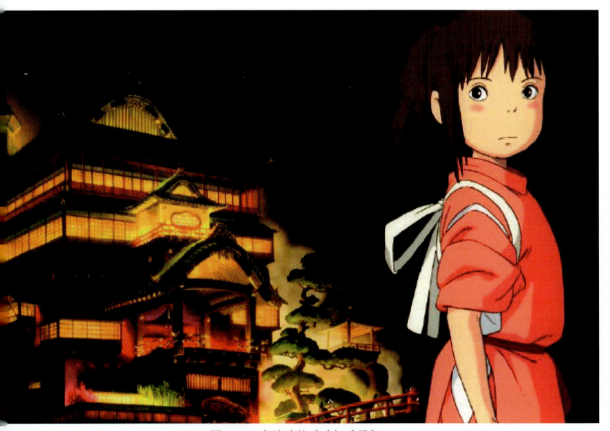

图 1.28　宫崎骏的《千与千寻》

1.5 动画片制作详细策划

在动画项目制作管理中，任命动画项目执行制片人是动画项目制作正式开始的一个重要标志。

1.5.1 动画项目执行制片的职责与能力

1. 动画项目执行制片人的职责

(1) 要学会与动画项目制片人紧密合作，要按照制片人的要求去完成动画项目制作。同时，要与投资方和概念最初提出者等有关人员密切合作，一起确定要如何进行创作、编制以及确定项目制作的风格和产品质量标准。

(2) 要注重平衡协调，前期创作影响最大的因素是故事的内容、制作的预算和制作的进度，所以动画项目执行制片人要确保创作团队有足够的制作时间和资金的支持，并且使创作成果符合制作要求。在此基础上，要先考虑人力资源，合理安排创作员工或聘用创作人员，将适合的人安排到适合他们的岗位上去，人员定下来后，要签订聘用合同才能更好地管理他们的工作，同时，动画项目执行制片人提供良好的创作环境、恰当的领导方式。

(3) 要配合辅助小组。如果动画公司规模较大，那么这样的动画公司会有其他职能部门，可能会生产一些衍生品，比如玩具、图书等具有附加值的产品。然而，最重要的是要注重保护知识产权。

2. 动画项目执行制片人的能力

动画项目执行制片人是动画项目团队的核心人物，必须具有较高的综合素质和能力。

(1) 预测能力

动画项目执行制片人必须认真思考每一个步骤，以及可能会改变预测成本和制作进度的条件，能够及时发现制作问题并解决问题。

(2) 领导能力

动画项目执行制片人是动画项目制作团队的最高领导，要能够有计划和准时完成制作任务，具备能够在同一时间处理许多任务的能力，让项目组织的制作成员愿意听其领导。

(3) 创新能力

要完成一个让用户满意的动画产品，一定会经历一个不断修改的过程，有时由于辛辛苦苦做出来的成果不断地被修改，会导致动画项目制作团队成员丧失对工作的热情与信心，这时就需要动画项目执行制片人保持创新的环境，以激励制作团队成员更好地完成创作。

(4) 激励能力

制作动画是一个长期且艰辛的过程，有时候可能会要求员工加班，可能会剥夺员工与家人的团聚权利。因此，要求动画项目执行制片人为激励员工，不但要付适当的报酬，还要从言语上去激励他们。但一旦发现不称职员工要给予警告、暗示，提一些具有建设性的意见。若无法得到改善，动画项目执行制片人可以解雇这些员工，同时也能让其他员工警惕起来，不犯同样的错误。

(5) 沟通能力

动画项目执行制片人必须具备有力和清晰的信息交流技巧。要让项目制作团队大致了解动画项目制作的流程。要有一个良好的沟通环境，有必要每天或每周召开一次全体员工会议。

(6) 授权能力

动画项目执行制片人要具有大局观，要有授权能力，让其他员工各司其职，做好细节再汇总提交。若有必要，可建立计算机跟踪系统。

(7) 协调能力

为保证动画项目能够顺利完成，必须与用户和制作人进行协调，并提供必要的资料，辅助团队制订市场营销方案、宣传方案和推广方案。

1.5.2 动画项目核心制作团队

在动画项目制作管理中,动画项目制片人对核心制作团队进行选拔和管理。聘用或选拔动画项目核心制作团队成员,要考虑以前的工作经验、个人的兴趣、是否有利于管理。动画项目核心制作团队从组建到默契合作,这中间需要经历一个组建、磨合、规范、进入正轨的过程。

在动画项目营销策划阶段,动画项目制片人要根据项目的经济收益和艺术创作的需要组建一个核心团队,这个核心团队主要职能是营销和制作。当动画项目营销策划阶段结束后,动画项目制片人可以聘用动画项目执行制片人帮助自己负责制作方面的工作。动画项目核心制作团队中的成员会帮助动画项目执行制片人确定制作的范围,编制项目的进度、成本、人力资源等制作计划。

1.5.3 动画项目制作的约束条件

动画项目与其他领域的项目相比,更具有自身独特的地方和特殊的属性,既是编制动画项目制作计划的前提假设条件,是编制动画项目制作计划的起点,也是编制动画项目制作计划的基础。动画项目的前提假设条件就是动画项目各个有关人员各种需求的集合。动画项目执行制片人只有在充分考虑动画项目有关人员各种需求的基础上,才能编制出科学、合理和灵活的进度、成本和人力资源等各种制作计划。这些制作计划也是动画项目在制作过程中,用于识别和评估动画项目进度和制作成本等的标准。为了编制动画项目范围、进度、成本和人力资源等各种制作计划,动画项目执行制片人必须考虑制作领域中的各种前提假设因素。动画项目的各种前提假设因素包括项目自身属性(即完工日期、项目预算、项目格式、项目长度)、项目制作要求(即技术手段、制作方式)、项目复杂程度(剧本内容、项目风格/设计、单位长度需要绘制的图像数量、单位长度平均人物数量)和动画项目关键成果四个方面。

1.5.4　制订动画项目制作进度计划

在动画项目制作管理中，动画项目制作的范围计划是制订制作进度、成本和人力资源计划的基础。动画项目制片人根据动画项目进度计划的编制原理和过程，以动画项目的完工时间为基础编制一个初步的、从概念到完工的制作进度计划，这个制作进度计划可以用天、周、月或年来计算。如果通过分包来制作，影响制作进度的因素还包括国际上的假期和当地传统的假期。

在动画项目制作进度计划编制中，可以采用的方法包括 PERT 技术、CPM 技术和甘特图等。通常采用甘特图来表示制作进度计划。画法是：首先，在纵轴上列出动画项目制作的各项活动和每项活动参加的人员；其次，在横轴上列出连续的各个时间段，时间段可以用天，也可以用周、月、季度或年来表示；最后，在坐标图上用横条标出每项活动所需的时间长度，黑色表示计划用的时间长度，白色表示实际用的时间长度。比如根据表 1.1，在制作进度计划调整后所画出的甘特图如图 1.29 所示。

表 1.1　动画项目制作进度计划

序号	作业名称	活动标号	紧前作业	活动所需时间（周）	活动所需资源（周）
1	前期	P	—	1	10
2	原画	A	P	1	10
3	绘景	B	P	2	3
4	声音	C	P	3	4
5	动画	D	A	2	7
6	制景	E	B	3	4
7	着色	F	D	3	6
8	合成	G	EF	3	6
9	剪辑	W	CG	1	10

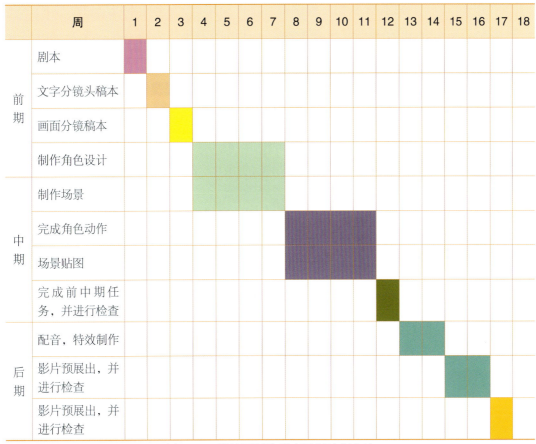

图 1.29　甘特图制作进度计划绘制方法

① 本节图标内容参见：Catherine Winder, Zahra Dowlatabadi. producing Animation[M] N.Y.: Focal press,2001.
② "甘特图"是在第一次世界大战期间，由亨利·L. 甘特先生发明的，它是以图示的方式通过活动列表和时间刻度形象地表示出任何特定项目的活动顺序与持续时间。由于这种图示形象简单，应用广泛，所以就用亨利·L. 甘特先生的名字命名。

1.6　动画片市场推广计划

电视台作为动画片的主要播放地点，是提供给人们观看动画片的主要场所，在整个营销推广模式中，可以说是起着龙头的作用。在动画片的营销推广中，电视播放是最主要的手段。

1.6.1　电视台推广模式

由于电视播放有着巨大的客容量，并且有着方便、便捷的推广方式，更容易吸引消费者群体。动画片通过电视，更容易直观地推广到消费者的

眼前。让我们了解电视台推广模式，产业链如下：动画片的制作——电视台的播出和放映——动漫图书出版发行、音像制品的发行和游戏产业——形成版权的授权代理——衍生产品开发和营销。从中，我们可以看出，电视台为动画片推广提供了巨大的帮助。中国动画片主要是通过中央电视台以及其他省级、地级电视台播放进行推广，有着广泛的覆盖面，使得动画片能更方便地推广到受众而前，赢得消费者群体，为后面的衍生产品推广、销售做好了宣传。

1.6.2　院线推广模式

影院由于有着巨大的客容量与优秀的视听效果，能更真实有效地展现出动画片的视听效果，受到广大消费者的喜爱。而且影院作为动画大片的主要营销推广媒介之一，有着广泛的宣传力度。通过媒体的渲染以及造势，动画片通过院线的推广，往往能获得比电视台推广更大的效益。并且一些动画片往往不会在电视媒介上播放，对于喜爱的观众来说，影院成为了不二之选。所以，影院成为现代动画片营销推广的重要措施之一。院线推广的模式：动画片的制作—电影院的播出和放映—动漫图书出版发行、音像制品的发行和游戏产业—形成版权的授权代理—衍生产品开发和营销。现代的动画片由于电脑科技的运用，以及视听效果的提高，制作成本已经大大提高。通过影院的营销推广，能为动画片的制作方获得巨本经济效益，这使得动漫影视剧的制作者与公司更愿意通过影院来推广其制作的动画片。中国近几年制作的动画片，通过院线推广也获得了巨大的利益。

1.6.3　网络推广模式

随着信息时代的不断发展与完善，人们更愿意通过互联网去了解世界，同样的也更愿意通过网络去欣赏动画片。从而，在现如今的科技条件下，动画片的营销推广也更加重视网络播放这一环节。相比前两种推广模式，网络媒介属于新媒介，具有巨大的潜力。而且随着动画片的发展，以 Flash 形式出现的短片动漫也

逐渐成熟发展，并且网络也正好提供了一个有利的环境，在推广动画片的同时，也促进着动漫产业的发展。

1.6.4 电视台—院线推广模式

这种模式有别于电视台推广和院线推广这两种模式，这两者都是通过单一的媒介进行动画片的推广，只是在单一地面向观众推广动画片。电视台—院线推广的模式是：动画片的制作—电视台的播出和放映—动漫图书出版发行、音像制品的发行和游戏产业—电影版动画片的制作—电影院的播出和放映—形成版权的授权代理—衍生产品开发和营销。从这一模式中我们可以看出，在动画片的推广过程中，它已进行了两次营销推广，这样能更有效地对动画片进行推广，达到比单一的推广更长的影响。

中国的《喜羊羊与灰太郎》正是对于这一模式灵活运用的典范。《喜羊羊与灰太郎》自2005年8月诞生以来，在全国40多个城市播映，播出超过500集，得到了全国各地小朋友及家长、老师的喜爱。可以说《喜羊羊与灰太郎》在电视台推广模式中是完全取得成功的，通过电视台推广它赢得了广泛的消费群。但这只是《喜羊羊灰太郎》动画片推广的第一波，之后《喜羊羊与灰太郎》制作团队与多方传媒集团共同制作了电影版《喜羊羊与灰太郎》，通过在院线的推广又一次赢得了巨大的成功。至于第二波动画片在院线的推广，是基于其在电视台的成功推广，拥有了数量庞大且固定的消费群，从而使得它在院线的推广能更轻易地获得收效。可以说，《喜羊羊与灰太郎》成功地将电视台和院线推广模式结合起来，合理利用两者的优势，从整体上更有效地加强了动画片的营销推广。2010年，《喜羊羊与灰太郎》制作团队也不忘推出新的电影版动画片，更持续了其市场影响力。正是通过这样的模式，《喜羊羊与灰太郎》形成了一套全新、完整的推广模式，在中国动画片推广中占得了一席之地。

1.7 动画片的成本核算

假设某一家影视公司估计一部动画作品 (指一部 30 分钟的 DVD) 可卖 1000 张，再假设一张 DVD 卖 4000 日币，1000 张 × ¥ 4000/ 张 = ¥ 4 000 000。那四百万日币就是制作经费，分给各制作部门的经费通通包含在这四百万日币中，例如我们之后会介绍的动画导演、人物造型设计师、分镜头人员、主镜动画师、基层动画师、音乐设计人员、手稿人员、编辑人员、包装设计人员等。

这样说来，计算经费好像很简单。但是实际上，如何估计一部动画作品可销售多少套，那就要靠影视公司制作人的销售经验、动画导演的知名度、人物造型设计师设计人物的魅力和声优的热门程度。这些人为因素使得估计制作经费成为一件不简单的事。例如某有名的导演导的动画电影，每一部都成为日本电影票房纪录，还会在国际影展中得奖，那么赞助商给他的制作经费就会高出其他作品很多。制作经费充裕之下，他就可以多加镜头的张数，请较有名的声优 (或演员) 和音乐制作群来提高商品的知名度和宣传效果。如果是一位没有"业绩"的新人，那么经费就可能比较少了。因为影视公司没有比较的基准 (新人的业绩)，所以对这个新企划的投资会比较谨慎。

1.8 动画项目制作人员分工与结构组织

一个动画项目由很多成员组成，主要包括如下成员。

1. 艺术监制

主要工作职责是在动画项目制作过程中，负责动画项目的整体艺术效果；能够从宏观上把握项目的整体艺术风格，监督动画项目艺术效果的定位等。艺术监制需要具备多年的实践工作经验，能够从宏观上把握项目的整体艺术效果。

2. 导演

负责整个影片的艺术质量，指挥创作人员创作，监督和控制动画

项目的制作质量；规划项目的故事，监督动画项目的艺术效果和风格，制作分镜头和设计稿。

导演是整部作品制作的关键。导演不一定要亲自画每一幅图画，但他必须把握全局，对角色设定、作画监督、配音、音响监督等的工作做出明确的指示和要求。图1.30所示为世界动画大师、艺术大师、中国剪纸艺术第一人——万籁鸣，如图1.31所示为日本著名动画导演、动画师及漫画家——宫崎骏。

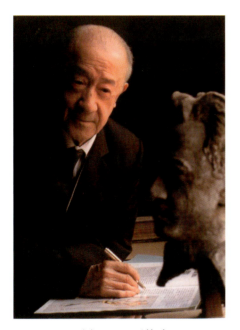

图1.30　万籁鸣

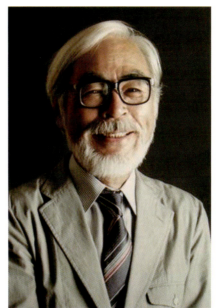

图1.31　宫崎骏

3. 美术师

负责对造型、风格、样式、色彩等影片中的一切视觉内容进行统筹和设计，需要具备扎实的造型能力、较高的综合艺术素养，以导演的故事脚本为基础，对动画项目未来的整体艺术效果进行美术设计。图1.32所示为中国动画专业的创始人、美术电影导演——钱家骏。

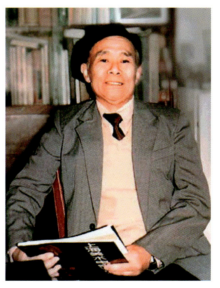

图1.32　钱家骏

4. 编剧

主要职责是按照电影文学的写作模式把"创意"创作成文字剧本，即文学剧本，对人物性格、服饰、道具、背景及细节进行描述，完成的剧本还要将故事分解为场。图 1.33 所示为人物设计、原动画设计导演和总导演——戴铁郎。

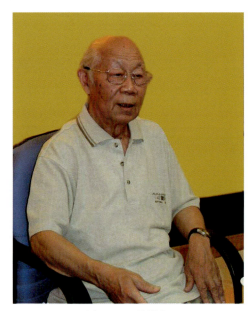

图 1.33　戴铁郎

5. 造型设计

造型设计人员从造型角度确定动画项目的美术风格，需要具有扎实的美术造型功底，精通动画制作流程，熟悉动画造型设计的行规等。图 1.34 所示为《哪吒传奇》中的造型设计师——陈联运，图 1.35 所示为《葫芦兄弟》的造型设计——胡进庆。

图 1.34　陈联运

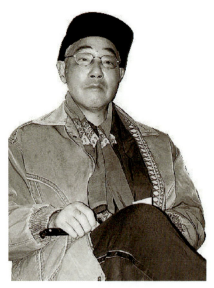

图 1.35　胡进庆

6. 场景设计

动画场景设计是指动画影片中除角色造型以外的随着时间改变而变化的一切物的造型设计。场景就是随着故事的展开，围绕在角色周围，与角色发生关系的所有景物，即角色所处的生活场所、陈设道具、社会环境、自然环境以及历史环境，甚至包括作为社会背景出现的群众角色，都属于场景设计的范围。

7. 故事版

故事版是对未来影片的大体预览。绘制故事版的人员首先应具备扎实的视听语言功底，镜头感强，同时应具备较强的绘画能力与表演天赋，想象力丰富，善于与别人交流，乐于表现自己，能很好进行分镜头的设计。

8. 活动故事版

活动故事版相关人员应熟练掌握 AE、Photoshop 等相关图形、图像、声音等编辑软件，同时也应该读懂动画分镜头的基本信息。

9. 分镜头设计

分镜头故事版创作人员为设计稿绘制人员在制作设计稿时提供指导，将故事的内容用漫画的形式表达出来。

1.9 本章小结

我们制作任何一部动画片，都希望能获得成功，得到市场的认可。但是想要完成动画项目制作的预定目标，必须精通动画项目制作的理论知识，了解动画项目干系人的愿望和需求，分析动画项目所涉及的各种环境特征，掌握判断一个动画项目成败的标准以及获得成功的方法。动画项目前期策划是指在动画项目前期，通过收集资料和调查研究，在充分占有信息的基础上，针对动画项目的决策和实施进行组织、管理、经济和技术等方面的科学分析和论证，这能保障整个动画项目前期工作有正确的方向和明确的目的。

1.10 课后训练

1. 简述动画项目执行制作人在策划阶段的职责。
2. 剧本和其他文学样式在形式和内容上有什么区别?
3. 如何选拔动画项目核心制作团队成员?
4. 写一个五分钟左右的原创剧本。

第 2 章 动画场景设计

学习目标与要求

本章为动画、漫画专业的重点内容之一。通过本章的学习，使学生懂得场景设计的形式与美术片的整体风格相协调的基本原则，了解场景设计的规律、步骤及其设计原理、风格与形式，从而能够独立设计出具有艺术美感的美术片场景来。

学习重点与难点

1. 场景设计的工艺流程。
2. 场景设计的表现形式。
3. 场景设计的案例分析。

实践教学内容与基本要求

辅导内容：通过案例分析让学生学会从不同方面对场景进行设计，把握场景的设计原则。

教学基本要求：通过作业辅导，使学生了解和掌握场景设计类别、场景设计的表现形式。

2.1 场景设计概述

场景设计要完成的常规的设计图包括：场景效果图（或称气氛图），场景平面图、立体图，场景细部图，场景结构鸟瞰图等。

2.1.1 初识场景设计

1. 何谓"场景设计"

动画场景设计是指动画影片中除角色造型以外的随着时间改变而变化的一切物的造型设计。场景就是随着故事的展开，围绕在角色周围，与角色发生关系的所有景物，即角色所处的生活场所、陈设道具、社会环境、自然环境以及历史环境，甚至包括作为社会背景出现的群众角色，都属于场景设计的范围。场景一般分为内景、外景和内外结合景。

2. 场景设计的特点

(1) 动画场景的从动性

动画场景的设计首先要符合故事情节发展的要求，要准确地展现故事发生的历史背景、文化风貌、地理环境和时代特征，准确地表达故事发生的时间、地点及环境特征，为动画角色的表演提供相应的场合。在动画片的创作中，动画场景的这种服务性特点，使动画的场景设计具有显著的从动性。

(2) 动画场景的主动性

在动画片中，通常是通过动画角色演绎故事的情节，动画角色担任了动画片的主体，动画场景要紧紧围绕角色的表演进行设计。但是在一些特殊情况下，没有动画角色，场景也能通过色彩、造型、景物、风格的设计承担演绎故事情节的主体。特别是在一些主观镜头和特殊的客观镜头中，动画场景的主动性特点会被凸显出来。动画场景设计师往往会通过这种主动性，设计出更加符合剧情的动画场景。

2.1.2 场景设计的顺序

1. 透彻地了解动画片的美术风格

动画电影场景可以分为纪实风格、奇幻风格、卡通风格、实验风格。动画场景的美术风格,受到了传统文化、地域特征、自然风情、

时代背景、民族特色等多方面的影响,不同时代的美术思潮也会对动画场景设计的美术风格有一定的影响,如图 2.1 所示。

(1) 纪实风格

纪实风格是对现实生活场景中相对固定的、符合自然规律及人们日常心理习惯的真实还原,能够最大程度地表现当地的地域风貌、人文景观、气候环境。土、沙、石、木、水、金属、布料

图 2.1 《空城计》中的美术气氛图

等这些质感的表现要非常真实、丰富、细致，场景中的比例关系、透视关系一定要正确，色彩、光影的处理要符合真实的光色环境、光学规律，比如天空是蓝的，云是白的，草是绿的，具有强烈的亲和感和真实感。

(2) 奇幻风格

和纪实风格相反，奇幻风格是非现实的、超乎自然规律和人们日常心理习惯与想象的风格。奇特、幻想、夸张、独特、新颖的场景、道具和造型设计是奇幻风格的重点。无论是造型、材质、比例还是色彩、光影，都新颖大胆、打破常规、超出人们的欣赏习惯。

(3) 卡通风格

卡通风格将生活中具体的场景、物象进行高度的概括、简化、夸张、归纳，使其具有一定的返璞归真秩序感。造型属于清新单纯、甜美可爱或幽默类型。色彩设定比较单一，一般采用大色块处理。

(4) 实验风格

实验风格的动画和电影、电视上播出的动画美术风格不同，一般都是由动画大师、动画工作室、动画专业学生来独立制作的小型动画片。商业价值相对较小，艺术价值较高，属于创作者自身的艺术修养的表达，风格多样化，带有探索性质，属于非主流动画。

2. 详细了解主场景的全部内容

影视动画主场景是动画场景的核心，是表现动画风格的关键创作环节。

动画电影本身是一种文化和创新的产物，并且集数字技术、创意思维、艺术设计为一身。随着三维动画电影的飞速发展，场景设计与制作的地位日渐重要。主场景作为一种典型环境，承载着电影角色塑造与剧情衔接。因而在三维动画电影的创作中，场景占据着重要的地位，而每部动画电影都会有特定的主场景。主场景即故事主体发生的地点或动画主角生活和活动的环境。其设计风格和艺术构建，对整部动画影片的画面效果和整体艺术性起着决定性作用。

3. 绘制场景草图

按设定的整体美术风格,并依据故事情节的要求,给每一个镜头中的角色提供表演、活动的特定环境。场景设计包含全片场的所有构成要素的具体造型、色彩、色调配合的设定,包括构图形式风格、物件摆放位置和角度,分清近、中、远景的透视变化;突出主体,注意细节刻画,明确角色活动空间;清楚地交代故事发生的特定地点、环境以及相关的道具,并为情节与角色的表演营造恰当的氛围,必须考虑动画主题的美术风格以及气氛。绘制场景草图时,要考虑到动画的需要、角色的需要、氛围的需要。草图表达是将背景可视化的初步阶段,简单的线条,大致勾勒出心中形成的背景印象。

4. 绘制主场景色彩稿

色彩具有强烈的表现力以及传情达意的功能,尤其在动画场景的设计中,色彩的运用能够突出场景、渲染气氛、塑造人物个性以及推动情节发展等,对于提升整部作品的质量与效果具有十分关键的作用。所以,动画设计者要对色彩元素加以科学合理的应用,正确理解与掌握各种色彩之间的相互关系与变换规律,最大程度地发挥色彩在动画场景中的功能与价值。

色彩在动画场景设计中占据着十分重要的地位,特别要注意在实际色彩的前提与基础上,经过设计者自身的长期观察与实践,逐渐丰富自己的积累与经验,从而构建具有自己独特风格的色彩体现方式,展现出自己的艺术境界与色彩素养。另外,动画场景设计者还要注意保持一部作品中的整体风格的统一性,确保色彩应用在对比中蕴含协调,统一中包含变化。一部出色的动画设计作品,在时间表现、剧情推进以及空间体现等方面有着完美的融合,能够促使观众与动画内容产生强烈的思想共鸣。所以,设计者在对动画色彩进行设计的过程中,要紧紧围绕动画主题,以动画的剧情发展为出发点,综合动画角色的整体造型特征与场景的真实意图,设计出具有独特视觉效果的动画场景造型。

5. 绘制主场景

主场景是一部动画作品中重要的组成部分，是这部作品中美术设计的核心。一部动画片中最终的画面效果和风格的确立是由主场景的设计风格和色彩基调来决定的，根据主场景来确定其他的分场景以及分场景与主场景的位置关系。

把握故事的主题，收集与剧情相关的资料，首先要明确导演要表现的最终目的和追求的最终艺术效果，然后再根据故事要表达的主题来收集、整理关于主场景的资料。通常在动画创作的前期，动画作品的创作班底都会收集、拍摄和绘制大量的第一手素材，也可以借助网络、书籍等来获取相关的信息。

在动画作品中，虽然人物活动场景的范围大致是固定不变的，但是根据剧情、镜头的需要，主场景的各个角度或多或少会涉及，所以在绘制主场景的时候，仅仅绘制出主场景的正面是不够的，还要求设计者从正面、侧面、背面、上下、内外等多角度、全方位、立体地进行设计。

根据故事对年代、季节、地方特色等的要求，绘制出主场景的色彩效果草图和主场景的色彩定稿图，来规范、统领整部动画片的色彩基调和色彩风格。在具体的制作场景设计这一块，三维动画具有得天独厚的优势，只要把模型、贴图绘制完成，就可以根据剧情、镜头的需要，从电脑中调出最需要的角度。

总之，主场景的绘制所考虑的元素大致有一定的规律，根据不同的故事会有一些细节上的不同。无论是什么形式的动画片，它们的场景都是一个或者多个具有多重角度的、立体的、全方位的概念。在设计主场景时，一定要注重场景与人物、场景与细节的合理性和完整性。

2.1.3 场景设计的内容

在动画场景设计过程中，一般涉及以下自然景观的设计：天空自然景观，包括云朵、烟雾、闪电、日月星辰等；陆地自然景观，包括山川、田野、沙漠、戈壁、森林等；水景，包括海洋、河流、瀑布、溪泉、岩浆等。

1. 天空自然景观

天空一般比地面的景物明度高，即使阴雨天最浓的乌云也要比炭黑的地面浅，形成画面中最底层的背景色。画蓝天要把握好景物与天空之间的明度对比关系，不能只关注天空与白云之间的对比反差。天空的表现宜平和灰淡，用色不宜太艳、太浓。晴朗的天空有褪晕，从近天到远天，由天蓝转为紫灰，和远山或地平线融为一体。

2. 陆地自然景观

山川是动画场景中最常见的陆地自然景观，中国古代山水画程式中有"三远"之说，即高远、深远、平远。高远指的是自山下仰望山巅，高远之势比较突兀，以仰视的视角表现"大山拔地起"的雄伟姿态。深远指的是自山前面窥其后，重点表现竖直方向的纵深层次感。平远指的是平线方向由近及远，一望无际，有咫尺千里的视觉感受。

3. 水景

水景在动画场景设计中占十分重要的地位，包括：海洋、湖泊、河流、瀑布、溪泉、岩浆等。水景或者碧波万顷，或者烟波浩渺，或者波澜壮阔，或者惊涛骇浪，或者涓涓细流，或者一泻千里，都直接与动画剧情的发展息息相关。瀑布是一种最常见的水景，常常为动画场景增添气势和活力。瀑布或从山巅挂下，或从石面垂流，要有飞流直下、一泻万里的气势。山崖突出的石头会将瀑布分割成几段，瀑布的中段可以用山石或流云遮断，这些都会为瀑布带来灵活的变化。

4. 建筑动画

建筑动画是动画体系中将动画技术应用在建筑表现领域的一个分支，它通过塑造建筑形象来表现建筑。国内的动画公司利用自身的数码动画技术优势，制作出一批具有一定技术水准的建筑动画作品。三维动画设计建筑动画对建筑设计方案的表现可谓是惟妙惟肖，在房地产销售、建筑招投标、工程施工等方面起到了积极的作用。然而建筑动画中的建筑形象塑造，其根本目的不仅在于对建筑形象的原型进行形象化的描摹，更在于能够借助动态影像造型技术将人对客观建筑的主观映像通过感性的方式呈现出来，也就是塑造主观的建筑形象。从

这一个层面上来说,能够深层次体现建筑形象的建筑动画作品相对来说是比较少的。

2.1.4 场景设计的类别

1. 按景别的分类

(1) 全景

全景一般表现人物全身形象或某一具体场景全貌的画面。全景画面能够完整地表现人物的形体动作,可以通过对人物形体动作的表现来反映人物内心情感和心理状态;可以通过特定环境和特定场景表现特定人物,环境对人物有说明、解释、烘托、陪衬的作用。

全景画面还具有某种"定位"作用,即确定被摄对象在实际空间中方位的作用。例如拍摄一个小花园,加进一个所有景物均在画面中的全景镜头,可以使所有景色收于镜头之中,使它们之间的空间关系及具体方位一目了然。

在拍摄全景时要注意各元素之间的调配关系,以防喧宾夺主。拍摄全景时,不仅要注意空间深度的表达和主体轮廓线条、形状的特征化反映,还应着重于环境的渲染和烘托,如图2.2所示。

图 2.2 全景场景

(2) 远景

远景一般表现广阔空间或开阔场面的画面。如果以成年人为尺度，由于人在画面中所占面积很小，基本上呈现为一个点状体。

远景视野深远、宽阔，主要表现地理环境、自然风貌和开阔的场景和场面。远景画面还可分为大远景和远景两类。大远景主要用来表现辽阔、深远的背景和渺茫宏大的自然景观，像莽莽的群山、浩瀚的海洋、无垠的草原等。

远景的画面构图一般不用前景，而注重通过深远的景物和开阔的视野将观众的视线引向远方，要注意调动多种手段来表现空间深度和立体效果。所以，远景拍摄尽量不用顺光，而选择侧光或侧逆光以形成画面层次，显示空气透视效果，并注意画面远处的景物线条透视和影调明暗，避免画面成为平板一块、单调乏味，如图 2.3 所示。

(3) 中景

中景是主体大部分出现的画面。从人物来讲，中景是表现成年人膝盖以上部分或场景局部的画面，能使观众看清人物半身的形体动作和情绪交流。

中景的分切破坏了该物体完整形态和力的分布，而其内部结构线则相对清晰起来，成为画面结构的主要线条。

图 2.3　远景场景

在拍摄中景时，场面调度要富于变化，构图要新颖优美。拍摄时，必须要注意抓取具有本质特征的现象、表情和动作，使人物和镜头都富于变化。特别是拍摄物体时，更需要摄像人员把握住物体内部最富表现力的结构线，用画面表现出一个最能反映物体总体特征的局部，如图2.4所示。

(4) 近景

近景是表现成年人胸部以上部分或物体局部的画面，它的内容更加集中到主体，画面包含的空间范围极其有限，主体所处的环境空间几乎被排除出画面以外。

近景是表现人物面部神态和情绪、刻画人物性格的主要景别，用它可以充分表现人物或物体富有意义的局部。比如看杨丽萍的舞蹈时，人们的注意力自然会移到那柔软的手臂上，使用近景画面将画框接近动作区域，非常突出地表现了手的动作。

利用近景可拉近被摄人物与观众之间的距离，容易产生交流感。如果经常看新闻节目的话，可注意到各大电视台的电视新闻节目或纪录片的主播或主持人多是以近景的景别样式出现在观众面前的。

在拍摄近景时，要充分注意到画面形象的真实、生动和客观、科学。构图时，应把主体安排在画面的结构中心，背景要力求简洁，避免庞杂无序的背景分散观众的视觉注意力，如图2.5所示。

图2.4　中景场景

图 2.5 近景场景

(5) 特写

特写一般表现成年人肩部以上的头像或某些被摄对象细部的画面,如图 2.6 所示。通过特写,可以细致描写人的头部、眼睛、

图 2.6 特写

手部、身体上或服饰上的特殊标志、手持的特殊物件及细微的动作变化，以表现人物瞬间的表情、情绪，展现人物的生活背景和经历。

特写画面内容单一，可起到放大形象、强化内容、突出细节等作用，会给观众带来一种预期和探索用意的意味。

在拍摄特写画面时，构图力求饱满，对形象的处理宁大勿小，空间范围宁小勿空。另外，在拍摄时不要滥用特写，使用过于频繁或停留时间过长，反而会导致观众降低对特写形象的视觉和心理关注程度。

(6) 大特写

大特写，又称"细部特写"，指把拍摄对象的某个细部拍得占满整个画面的镜头，如图 2.7 所示。取景范围比特写更小，因此所表现的对象也被放得更大。这种明显的强调作用和突出作用，使大特写和特写一样，成为电影艺术独特的表现手段，具有极其鲜明、强烈的视觉效果。在一部影片中这类镜头如果太长、太多，也会减弱其独特的感染作用。

图 2.7　大特写

2. 按镜头画面层次的分类

(1) 前景

前景是距离镜头最近的一层景，对其之后的景物和角色有一定的遮挡作用。它的主要作用是增加空间深度和画面的层次感，突出主体物。可绘制为实景，亦可作为主体的陪衬而有意虚化，以追求真实的视觉效果。

前景一般不要绘制得过大，占据过多的空间，它只是作为一个陪衬起到烘托的作用。前景大多位于画面的边角位置，如花草、树叶、桌子及道具等。

在运动的镜头中，前景的活动速度最快、幅度最大，营造活泼、动荡的气氛，强化戏剧节奏。

(2) 中景

中景处于场景空间的第二层，是人物角色动作的主要支点，是矛盾冲突的展开环境。这一部分往往要求结构设计严谨，和角色的动作之间能够尽可能地增强联系、紧密结合，避免场景成为孤立存在的景物。中景是角色表演的主要舞台，其透视、色彩与光影要与角色相一致。

(3) 后景

后景处于表现主体物的中景后面，在背景的前面，它可能处在画面的边角，也可能在画面的主要区域。

(4) 背景

背景是各场景中的最后一层，主要是对环境气氛的描述，对一切处于前面的景物、人物都起到烘托陪衬的作用。

(5) 远景

远景是在有效景物的最后一层，它最根本的作用就是陪衬，是对在它之前所有的角色和景物的陪衬。在绘制中，远景一般处理成较淡的色调，色彩纯度较低，清晰度较弱，其透视也可以游离在前面几层景物之外，独立成景。

2.2 场景设计的表现手法和表现形式

戏曲动画人物造型设计的主要目标是将戏曲舞台上的角色由真实的人物转变为动画中的卡通人物，因此，需要将戏曲人物按照剧情的要求变得更加夸张，从外形上就可以表现出人物的性格特点。因人物造型设计属于戏曲动画的前期创作阶段，所以人物设计的风格将影响整体动画片的艺术风格，整个动画制作流程均以此为基础。

2.2.1 场景设计的表现手法

1. 写实的手法

(1) 写实风格场景设计的原则

通常是指从造型样式、自然材质、透视角度、光影与色彩等绘制方法的运用与处理上，遵循历史真实与自然规律，符合特定时间、环境以及光照情况下物体的自然属性，同时符合人们心理和生理习惯的一种场景设计方法。

(2) 写实风格场景设计的特点

① 真实感和亲和力，符合观众的欣赏水平和趣味习惯。

② 画面精美，给人身临其境的感受。

③ 符合动画生产的需求。

(3) 写实风格适合表现的动画题材

① 具有特定环境特征和指定环境与场景要求的动画题材。

② 具有宏伟气氛的历史与科幻题材。

③ 动画剧作结构完整的商业动画片。

④ 具有深刻现实主题意义的动画片。

⑤ 制作周期长、制作人员众多的系列影视动画片。

(4) 写实风格场景设计的重点

① 时间、地点、空间要明确。

② 在动画场景平面图中，安排角色表演区域和行动路线。

③ 确立视平线的高度，找准透视关系。

④ 参考一手和二手资料，完善场景各个细部。

2．装饰的手法

(1) 装饰风格场景设计的原则

具有很强的规则美、秩序美、形式美。

秩序性指将生活中的随意形体，经过删减、概括、归纳、夸张，去粗取精，得到具有一定秩序感的形体。

主观装饰性指对场景中的装饰因素进行概括并强化，例如变形、变位、变色等。

(2) 装饰风格场景设计的特点

① 个性化，特征鲜明。

② 画面效果趋于纯美术的样式。

③ 视觉形式感强。

④ 不适合大规模生产。

3．夸张的手法

大部分动画片里，场景的描写摆脱了"写实"，偏向写意，产生了含蓄、淡雅、情深意长的艺术效果，构成了诗一般的意境。

动画场景设计中常用手法是夸张与概括，它是在客观事物原有形态的基础上对其进行概括与夸张的变形，需要创作者有丰富的想象力与创造力。夸张与概括手法在对场景原有形态固有特征强化的基础上，使场景造型风格更加鲜明，装饰性更加突出，并对场景的形式美和情感表达进行强化。夸张手法能够对场景造型的个性进行放大，增加场景的情感趋向与趣味，动画场景中装饰风格、幻想风格、漫画风格的场景就是夸张的代表。

对夸张手法的运用一般包括对内容的夸张、造型的夸张、色彩的夸张。

4．卡通的手法

一般主题简单，内容单纯，比较适合儿童的欣赏习惯；内容是非现实的，超乎人们日常生活的常规视觉与想象的场景；形式

造型极其大胆，夸张，超乎常规想象；色彩新奇、大胆，超出人们常规心理和欣赏习惯。

卡通 (Cartoon) 本意是画在纸上的一种风格化的漫画手稿或者动画 (可以曲解为 Card 上的漫画感的风格)，表面意思有些许的接近，不过引申义差异比较大。卡通这个词的历史比较悠久，动漫这个词相对新一些。我们有理由相信，中国动画的未来是会在曲折中不断前进的，"中国制造"的卡通艺术也会更加出色。

2.2.2 场景设计的表现形式

1. 水粉

水粉是水粉画的简称，在我国有多种称呼，如"宣传色"等，与丙烯颜料 (或称"浓缩广告画颜料") 相比覆盖力较弱。属于水彩中特殊的一种，即不透明水彩颜料。由于廉价，易学易用，常用于初学者学习色彩画的入门画材，其用法模拟油画技法或水彩技法。

2. 水墨

水墨多用以指一种不着彩色，纯以水墨点染的绘画法。由墨色的焦、浓、重、淡、清产生丰富的变化，表现物象，有独到的艺术效果。与一般的动画片不同，水墨动画没有轮廓线，水墨在宣纸上自然渲染，浑然天成，一个个场景就是一幅幅出色的水墨画。角色的动作和表情优美灵动，泼墨山水的背景豪放壮丽，柔和的笔调充满诗意。它体现了中国画"似与不似之间"的美学，意境深远。世界上第一部水墨动画片是《小蝌蚪找妈妈》，当然，《山水情》(见图 2.8)、《牧笛》(见图 2.9) 等也都是优秀的水墨动画著作。

图 2.8 《山水情》

图 2.9 《牧笛》

3. 线描

线描是素描的一种，用单色线对物体进行勾画。线描是中国画的主要造型手段，它是运用线的轻重、浓淡、粗细、虚实、长短等笔法表现物象的体积、形态、质感、量感、运动感的一种方法，简练、清晰，可刻画各种现象，如图2.10所示。

4. 铅笔淡彩

铅笔淡彩是在铅笔（或钢笔）素描稿的基础上薄涂淡淡的颜色进行练习。但要注意的是铅笔淡彩稿不必画得太深入，只需要勾画出简单的明暗调子，上色基本是平涂，色一定要薄而透明，不要画脏了。要使画面显示得比较干净，一定要注意控制好水分。如果一片颜色上好后需要加颜色使它变得更深的话，一般是在半干的时候衔接另一块颜色比较好。因为如果在画面非常潮湿的时候去上色，那么就容易把颜色混在一起，

图 2.10 线描风格场景

造成画面浑浊，脏的感觉会影响到画面的效果。画好的颜色要依稀看出铅笔的线条，体现铅笔淡彩的特点。在场景设计的过程中也经常会用到铅笔淡彩，如图2.11所示。

图2.11　宫崎骏(日本)《千与千寻》

5. 水彩

水彩就是水与色彩的融合。水彩画是用水调和透明颜料作画的一种绘画方法，简称水彩，由于色彩透明，一层颜色覆盖另一层可以产生特殊的效果，但调和颜色过多或覆盖过多会使色彩肮脏。水干燥得快，所以水彩画不适宜制作大幅作品，适合制作风景等清新明快的小幅画作。

6. 素描

素描是一种以朴素的方式去描绘客观事物，并且通常以单色的笔触及点、线、面来塑造形体的方法。从字面而言，素描可以理解为由木炭、铅笔、钢笔等，以线条来画出物象明暗的单色画。

7. 剪纸

中国剪纸是一种用剪刀或刻刀在纸上剪刻花纹，用于装点生活或配合其他民俗活动的民间艺术，如图 2.12 所示。

图 2.12 《黎孕——三月三》

8. 黑白

黑白是指只用黑色(或白色)一种颜色作画。画面只呈现黑白效果的图画叫作黑白画,如手绘黑白讽刺动画——《降落》,如图 2.13 所示。

图 2.13　白效果

2.3　场景设计的原则与要领

场景的造型形式直接体现出动画的空间结构、色彩搭配、绘画风格,设计者需要探求动画整体与局部、局部与局部之间的关系,形成动画造型形式的基本风格。场景的造型随着技术的不断更新,变得更复杂细致,实时渲染也变得更快。

2.3.1 场景设计的原则

1. 整体上把握作品主题与基调

统观全局的设计观念就是指整体造型意识，即动画影片总体的、统一的、全面的创作观念，包括艺术空间的整体统一、影片时空的连续性场景、角色的风格统一、整体风格与表现主题融合一体、创作观念的大众性。在一部动画影片的创作中，场景设计师要与导演等主创人员在创作意识上取得统一的认同，这是重要的创作原则。在实际的工作中，创作意图的统一往往是以导演意图为主，这是为使影片形成完整而具有特色的风格所必需的。设计动画影片场景需要从宏观上把握动画影片的场景造型，要有驾驭整个作品的主体意识。场景总体设计的切入点在于把握整个动画作品的主题，场景的总体设计必须围绕主题进行，主题反映于场景的视觉形象中。正确完整的思维方式应该是整体构思—局部构成—总体归纳，也就是先有一个整体的思路，再进行每个局部的设计，然后再进行总体的归纳整理。具体的做法就是要从调度着手，充分考虑场面的调度，以动作为依据，强调造型的意识，以造型表意性、叙事性取代说明性。如何表现场景的视觉形象，就是要找出动画作品的艺术基调。基调就好似音乐的主旋律，无论乐章如何变化，总会有一个基本情调，或欢乐、或悲壮、或庄严、或诙谐等，而基调就是通过动画中角色造型、色彩、故事的节奏以及独特的场景设计等表现出的一种特有风格。

2. 营造恰当的气氛

根据剧本的需要、人物角色的活动发展，场景还担任着营造某种特定的气氛效果和情绪基调的任务，这也是场景不同于一般意义上的背景设计的区别。例如在《大圣归来》中，妖怪侵袭村子之前，整个村子因为江流儿的捣蛋，气氛显得非常快乐。当江流儿被师父训话，天空开始变暗下起雨；不一会儿妖怪进村，村子的场景被破坏，孩子被抓，整个场景变得阴暗。这个场景就准确地营造出了这样一种情绪氛围。动画影片的场景设计也是一种

艺术表现，是一种世界观的设计。不管是什么样类型的作品，无论采用了二维或是三维的空间形式，都可以应用视觉艺术的表现原则来实现区别于现实世界的虚拟电子空间。气氛的营造是动画影片场景设计的第一位，白天、夜晚、明亮、清新、阴暗、诡异……不同的环境、气候和色彩能给观众带来不同的感受；然后就是真实感的实现，年代、地域、气候、风俗习惯等客观依据，这种真实不一定是现实中的那种真实，可以是制作者自己营造出来的一个小社会中的真实；最后也是最重要的一点，就是在真实与夸张之中找到一种统一、平衡。动画不可能完全地再现现实，却能浓缩现实，建造一个属于自己的真实，这种真实感可以说是来自于人类社会，但却比人类社会更有趣。当然，这需要设计师的灵感和想象力去实现。好的气氛营造、真实感和适当的取舍夸张，也就构成了动画影片的世界观，这种世界观决定了作品的成败。

3. 场景空间的表现和造型形式

动画影片场景的空间要素主要包括：物质要素，如景观、建筑、道具、人物、装饰等；效果要素，如外观、颜色、光源等。利用景深加强场景，可以有效地扩大场景的空间感；利用光影可以塑造距离和深度感；利用引力感可以产生不同的空间效果。场景可以很容易地创造出危机感和神秘感，通过复杂互动的场景空间强调悬念感。在场景的设计制作上，应将场景处理得尽量丰富些、多变些、信息量大些，使观众不会感到不真实、太单调。由于动画场景制作手段多元化，使用数字造型动画软件可以较方便地创造出超现实的、幻想的内容，在场景设计方面有效地配合魔幻的效果，营造神秘感。但是任何的艺术创作都需要把握尺度，丰富多变的场景空间，并不是要求创作者一味地追求复杂，过于复杂也会造成烦琐眩目的效果。最恰当的动画影片场景设计，就是在丰富的场景空间中，能最快地、最准确地传达出信息、突出主题，使参与者在丰富生动的视觉效果中沉浸其中、娱乐其中。优秀的动画作品应该是内容与形式的完美结合。造型形式，特别是场景的造型形式，是体现影片整体形式风格、艺术追求的重要因素。

2.3.2 场景设计的要领

1. 把握同一场戏中的主场景内容

同一场戏中主场景有不同的作用,具体如下。

(1) 时空关系

一个故事或一件事情所发生的转折在同一场景中,主场景就是故事里的时空环境,主场景的作用就是向观众传达故事所发生的年代及地理位置。图2.14所示是动画片《风云决》剧照,茅檐低下,古韵十足,它向人们交代了故事所发生的时间及空间环境。

(2) 对于环境气氛的塑造

有时候同一场戏中同一场景会有不同的场景氛围。通过了解场景营造气氛的基调,可知常见的场景氛围有唯美、阴森、诡异等。图2.15所示是动画片《秦时明月》的剧照,一片黑云中,月色被遮掩,暗淡的光线可见下面故事的发展会有一场激烈战斗。

(3) 对人物心理的作用

场景中的天气经常被用来表现人物角色的心理活动或事件的转机。在表现难过时会以落花或者落叶,如果当时事件出现转机向美好方向发展时,则会百花齐放。图2.16所示是动画片《风云决》的剧照,无名的出场伴着落花,揭示人物内心的

图2.14 《风云决》剧照

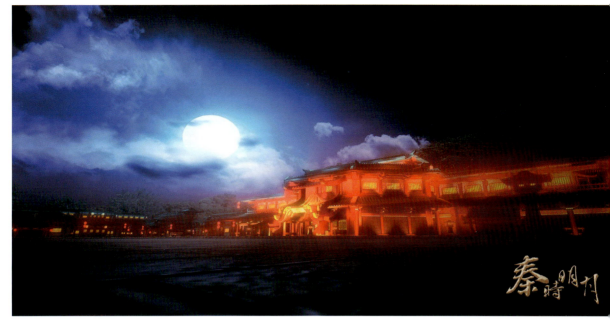

图 2.15 《秦时明月》剧照

光明和心胸的开阔。明亮的光线,唯美的落花,就像无名劝告傲决一样回头是岸,回头一切都是光明的;正如无名会冷静地对待傲决的挑衅一样,结局也和场景的画面一样明亮和充满花香。这一场景的作用也铺垫了傲决的固执是注定失败的。

(4) 为剧情提供道具,为动作提供支点

传统的武打片大多是靠单纯的功夫较量,成龙后来为武打片注入了新的元素:

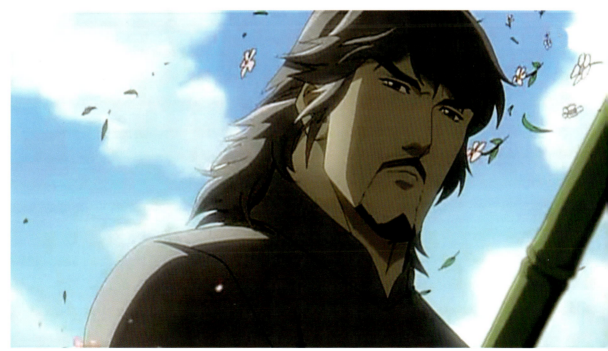

图 2.16 《风云决》剧照

在成龙的电影中,他经常借助各种道具,如手推车、家具、梯子等,他利用这些道具与敌人打斗,这样会使表演更加有趣味性,充满戏剧效果。图 2.17 所示是动画片《中华小子》中小兰在送被子的途中,被子就是一个道具,也是推动故事发展的场景之一。

图 2.17 《中华小子》

2. 把握同一场戏中场景设计色调的统一

在一个场景里有不同颜色的物体上，笼罩着某一种色彩，使不同颜色的物体都带有同一色彩倾向，这样的色彩现象就是色调。

场景色调指的是特定场景或是同一场景不同场戏中呈现的色调特点，是一幅场景画面中色彩的总体倾向，是大的色彩效果。它是构成一部影片色彩形式的基本单位，具有完整的性质。图2.18所示场景总体色彩倾向一致，营造出梦幻飘渺的仙境感觉。

(1) 色调给人的心理感受

黑暗使人恐惧，光明则使人向往，所以许多恐怖片、惊悚片都设计为低照度的场景，而戏剧、爱情剧则大多将场景设计为高照度。

(2) 使用光渲染，强化主题

聚光灯方向性很明显，被聚光灯照射有很强的舞台效果，这种光线能够突出主体，弱化周围的环境，将观众的焦点聚集到表现的主体上。

图2.18　仙境效果

(3) 冷光和暖光对场景气氛的表达

光色有冷暖区别，比较而言，暖光能给人以温暖、舒适、亲切的感觉，而冷光则给人以冷漠、冰冷、凄凉的感觉。

3. 把握同一场戏中场景的空间与透视

空间是由形和形之间所包围的空气形成的"形"。如果与实体的形态比较，很难明确地界定这种"形"的形态。空间是相对于实体形态的虚形，尽管它摸不到、抓不到，但作为一个"形"，在视觉上是可以肯定的。在动画影片中，三维空间最终都必须表现在二维平面上，这是所有的立体空间与平面绘画表现的先天矛盾。

在动画影片中，动画角色是演绎故事情节的主体，动画场景则要紧紧围绕角色的表演进行设计。但是，在一些特殊情况下，场景也能成为演绎故事情节的主要"角色"。动画场景的设计与制作是艺术创作与表演技法的有机结合。场景的设计要依据故事情节的发展分设为若干个不同的镜头场景，如室内景、室外景、街市、乡村等，场景设计师要在符合动画影片总体风格的前提下针对每一个镜头的特定内容进行场景设计与制作。场景设计是动画影片制作的重要组成部分，它是指除角色造型以外的随着时间改变而变化的一切物的造型设计。好的场景设计，能够提升动画影片的美感，使动画影片的渲染效果更加饱满；更能为动画影片增加产品附加值，提升整部作品的艺术水平。

图2.19 《风云决》剧照

2.4 本章小结

戏曲动画人物造型设计是戏曲动画专业的基本能力，本课程要求学生掌握基本戏曲人物分类、造型特点要求。

2.5 课后训练

1. 寻找你喜欢的一部经典动画作品，分析人物的重要性。
2. 试举一部动画剧本，思考其剧作特征，并观察主人公命运起伏对故事起承转合的影响。
3. 寻找一段典型的人物对白，分析其在剧本中的"功能"，揣摩创作者如何"由外而内"地刻画人物。
4. 试从一些成功的动画作品中分析人物塑造的技巧，并考虑如何融入时代特征。

第 3 章 动画角色设计

学习目标与要求

本章教学，以动画角色形象为课程教学文化内涵，要求了解角色设计的概念及应用范围、角色多种类型设计图的要求，掌握角色设计的学习方法和程序，进一步提升学生的数码绘画能力，全面掌握各种类型角色设计图的绘制；培养学生根据不同要求进行角色设计的能力，独立完成动画的角色形象设计的基本技能。

学习重点与难点

1. 动画角色的设计背景。
2. 动画角色的表现特点和风格。
3. 动画角色造型的案例分析。

实践教学内容与基本要求

辅导内容：动画角色的分类方法和创作过程，不同的故事背景下的角色的设计特点和技巧。

教学基本要求：通过辅导，使学生了解动画角色的类别和学会分类，基本掌握动画角色的设计方法和技巧，能够自己动手独立设计出一个角色。

3.1 动画角色设计概述

动画角色设计是影视传播体系中的视觉设计。它主要的是个性塑造与表达，演绎故事的可操作性和可行性。

动画角色设计最终是用造型来表现的，但角色设计并不只是一个造型设计的问题，立足于角色造型的设计和单纯以角色造型为目的的设计在思考方式上是截然不同的。角色的形象设计通常是一部作品的关键，它关系着一部动画作品的成败，成功的动画角色设计可以很轻松地融入人们的生活之中，其本身的产业化延伸也使其具有更为持久的生命力。

动画角色设计者要在导演的领导下，根据动画给出的剧本，并且考虑到后面分镜头的设计、3D建模等工作范畴，由美术设计者具体设计动画片的造型风格，对每一个角色的造型画出三视图（正面、侧面、背面）姿态和典型表情，包括全部角色的比例图、概念设计图、形体结构图、转面图、动态效果图、表情图、常态化表演图、口形图、道具图、色指定、角色系列化元素示意图等。

3.2 动画角色风格分类

3.2.1 从动画类型分类

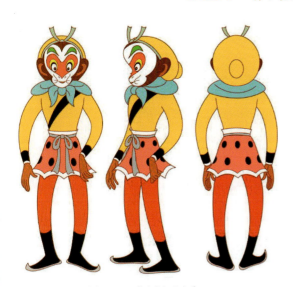

图3.1 《大闹天宫》

按照动画类型，动画角色可以分为二维角色、三维角色、偶类动画角色、黏土动画等，下面分别介绍。

1. 二维动画角色

二维动画角色是在二维空间进行制作的动画的角色。在我国，二维动画包括传统手绘动画、剪影动画、剪纸动画和水墨动画。

(1) 传统手绘动画

传统手绘就是通过绘画线稿，使用动画片颜料在赛璐珞透明胶片上上色而成的动画角色，如图3.1和图3.2所示。

(2) 剪纸动画

剪纸动画源于皮影戏。剪纸动画的人物需要用手工刀雕刻彩绘，并且角色的手、脚等关节要分别雕刻，再用线连在一起，如图3.3

图 3.2 《千与千寻》

图 3.3 《猪八戒吃西瓜》

和图 3.4 所示。

(3) 剪影动画

剪影动画源于剪影和影画，主要是黑白的单色人物侧面影像，如图 3.5 所示。

图 3.4 《狐狸打猎人》

图 3.5 《阿赫迈德王子历险记》

(4) 水墨动画

水墨动画是以中国水墨画技法作为人物造型的表现手段,如图 3.6～图 3.8 所示。

图 3.6 《牧笛》

图 3.7 《鹿铃》

图 3.8 《山水情》

2. 三维动画角色

三维动画也称为 CG(computer graphics) 动画，它是以动画片图形为基础的电脑动画。三维动画角色是在三维空间中建立的虚拟的立体模型，制造出来的角色视觉形象逼真，主要使用的电脑软件是 3D Max 和 Maya，如图 3.9～图 3.11 所示。

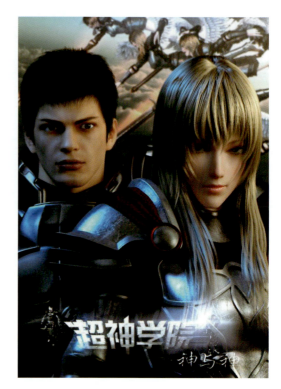

图 3.9　《超神学院》

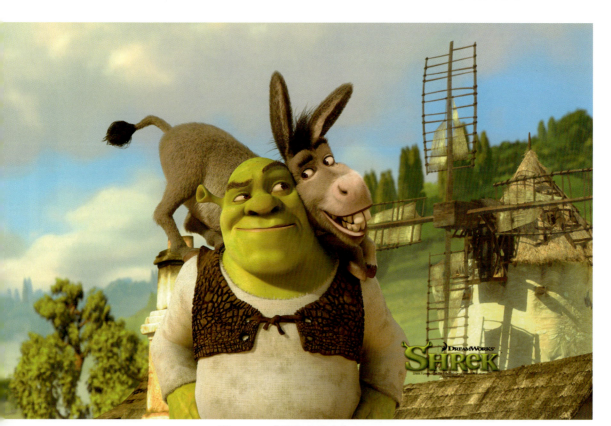

图 3.10　《怪物史莱克》

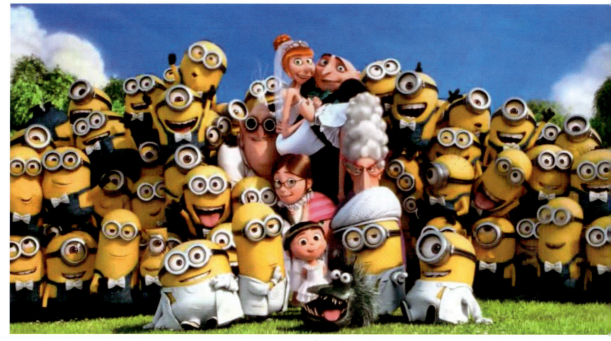

图 3.11 《神偷奶爸》

3. 偶类动画角色

偶类动画是一种立体的动画制作，如泥偶、木偶等。这一类角色通常采用泥陶、橡皮泥、软泥、木材、布料等各种你能想到的可用的材料制作成立体形象。

(1) 木偶动画

木偶动画源于西汉时期的傀儡戏，动画中的角色以木材为主，同时也辅以石膏、橡胶、塑料、钢铁、海绵和金属丝等制作完成，如图 3.12 所示。

图 3.12 《愚人买鞋》

(2) 布袋动画

布袋动画主要是用手指操作的偶类动画,将木料雕刻成连着脖子的木偶头型,在头部下面装饰小型布袋,另外装有可以张合的木制手。表演时,将手掌套在布袋中,用拇指、食指和中指操纵,一般看不到脚部,如图 3.13 和图 3.14 所示。

(3) 黏土动画

黏土动画是以特制的黏土、橡皮泥或者是其他具有可塑性的材料制作而成的动画,制作角色时需要结合铁丝或者专业的铁、铝等材料作为骨骼以固定,如图 3.15 和图 3.16 所示。

图 3.13　《离剑游记》

图 3.14　《霹雳布袋戏》

图 3.15 《小鸡快跑》

图 3.16 《无敌掌门狗》

(4) 纸偶动画

纸偶动画也可以叫作"折纸片"，它的角色都是用纸张折叠而成的，而它的特点是轻巧、灵活和充满稚气，所以适合表现简短的童话故事，如图3.17所示。

3.2.2 从角色造型风格分类

角色从造型风格和表现手法上可以有多种分类方法，总体可以分为具象和抽象两种风格类型，细分为写实类、写意类、卡通类、几何符号类等。

图3.17 《聪明的鸭子》

1. 写实类

这类动画角色的形体、面部、肌肉等画风都比较接近真人，但是特别要求比例关系的造型。这类动画形象在设计时比较注意对象的实际情况，造型比较严谨，要求客观地反映出角色的造型、比例、形态特征和动态特征，如图3.18所示。

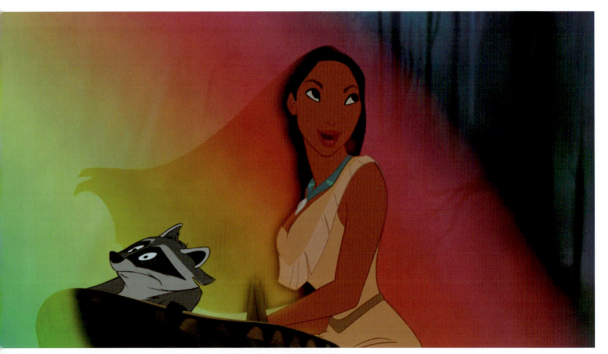

图3.18 《风中奇缘》

2. 写意类

这类动画人物不苛求精细的线条，注重神态的表现和抒发的情趣，是一种形简而意丰的人物绘画造型风格，如我国的水墨画动画（见图3.19～图3.21）、国外油画等。

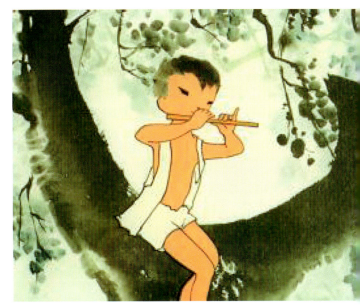

图3.19 《牧笛》

图3.20 《小蝌蚪找妈妈》

图 3.21 《山水情》

3. 卡通类

这类动画主要通过夸张变形、抽象的手法，使角色具有简洁明快、随意性强的特点，这种类型的动画适宜儿童观看，如图3.22所示。

图3.22 《猫和老鼠》

4. 符号类

符号主要有指示性符号、图像类符号和象征类符号，而角色上通常所用到的是象征类符号，主张情与理的统一，通过象征、暗示等去表达作者的思想和复杂微妙的情绪，如图3.23所示。

图3.23 象征类符号

3.3 动画角色设计基础

3.3.1 动画素描

动画素描是以传统素描为基础，运用素描的表现方法，富有创造性地描绘、表现物体形象的一种素描方法。它的主要作用是锻炼和提高设计者的造型能力、整体观察能力和概括能力。

3.3.2 动画动态速写与默写

动态速写要求准确地抓住人物运动的瞬间动态特征和把握人物的重心,如图 3.24 所示。其作用如下:

(1) 能培养敏锐的观察力和捕捉生活紧要瞬间的能力。

图 3.24 动态速写

(2) 能培养表达设计意图的能力。

(3) 能为动画创作积累大量的形象素材。

(4) 能提高默写能力和构图能力。

(5) 能探索和培养独具特色的绘画风格。

3.3.3 动画角色与解剖协同训练

角色的解剖训练可以帮助角色设计者掌握动画角色的体型、比例及角色形态的运动规律，使其动画角色更为生动、活现，更方便今后动画角色体型的绘画。不管是初学的角色设计者还是专业的角色设计者，都得对解剖角色有一定的了解及熟悉。

1．体块

根据人体解剖结构，可以将人体各局部概括理解为具有相应特征的几何结构。体块的训练是能使一个角色设计者快速掌握人体的大体结构的过程，因为它相对容易些，如图3.25所示。

图3.25　体块

2. 骨骼

对于动画角色设计者,是不必像医学者那样必须把人类的各个骨骼或骨头都记住,只需大体了解就行了。不过有些易突起的骨头,还是得熟知它,如背脊骨、颌骨等,如图 3.26 所示。

3. 肌肉

肌肉也同骨骼相同,对相对重要的部位要熟悉。比如手臂那些突起的肌肉,如果不画的话,就会显得角色没有立体感,如同画纸、平面,人物不生动,如图 3.27 所示。

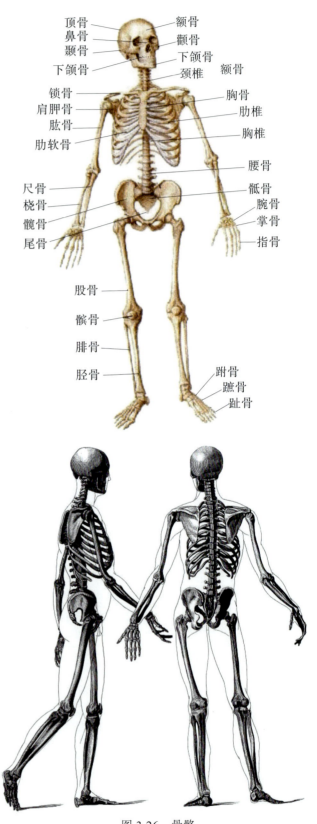

图 3.26 骨骼

第 3 章 动画角色设计

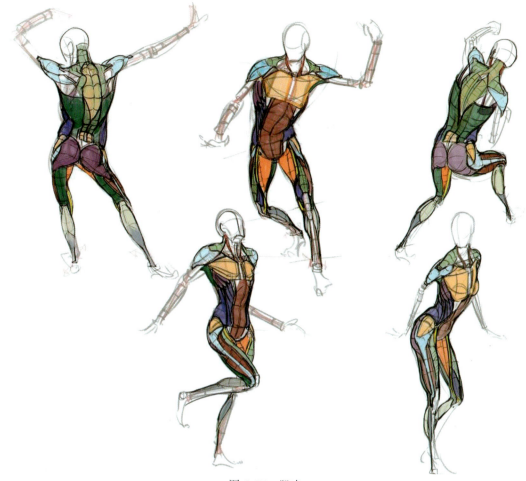

图 3.27　肌肉

4．手的造型练习

手是绘画里较为难画的部分，但也有易画的部分，比如 Q 版的动画角色里的手不必画得像写实人物那样拥有手指关节的部分。大体掌握手的骨骼，画手的时候就不容易走形了，如图 3.28 所示。

3.3.4　平面造型与立体造型

平面造型就是在二维空间中进行制作的造型设计。平面造型主要培养设计者的创造能力和基础造型能力，为角色设计提供技法。其主要内容是以点、线、面为构成元素，并在此基础上探索造型的规律

和基础法则。使用的工具主要有纸上绘画和电脑软件绘画。

 立体造型就是在三维空间中用几何形体来表达客观事物,主要是研究立体形态和空间形态的创造规律。立体造型对材料、材质强度、形状、色泽、可塑性、加工工艺及物理效能等个性与共性问题也进行研究,而这与雕塑、建筑、绘画以及技术等的发展有着密切的关系。立体造型旨在掌握和提升对形体的概括、提炼、联想和想象能力,树立创造立体形态的原创意识,如图 3.29 所示。

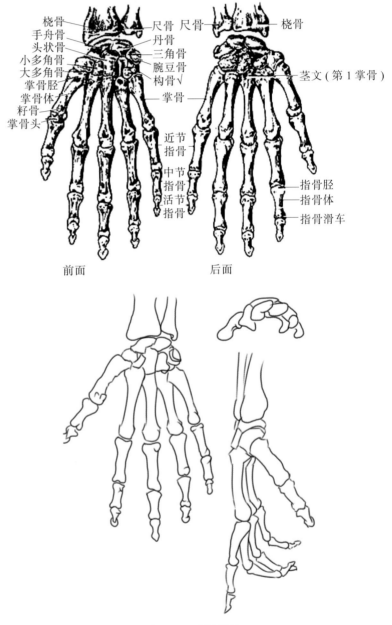

图 3.28 手的骨骼

图 3.29 立体造型

3.4 动画角色的设计流程

在进行角色设计之前,设计者需要与导演、制片人、投资人等商量角色设计的风格特征和艺术形式,还要认真研究剧本,从中提炼出与角色相关的主要内容,包括角色的性格、性别、民族、年龄、地域、体形、职业、爱好、生活习惯以及特殊要求。

1. 角色三视图

角色三视图主要就是全身正面、侧面、背面,这是角色设计里不可割舍的部分,更是一部动漫里不可或缺的部分。因为角色三视图可方便观看一个角色的各个方位,方便模型的建立等。角色三视图的绘画考验一个角色设计者的立体思维感,培养他们的空间想像能力,如图3.30所示。

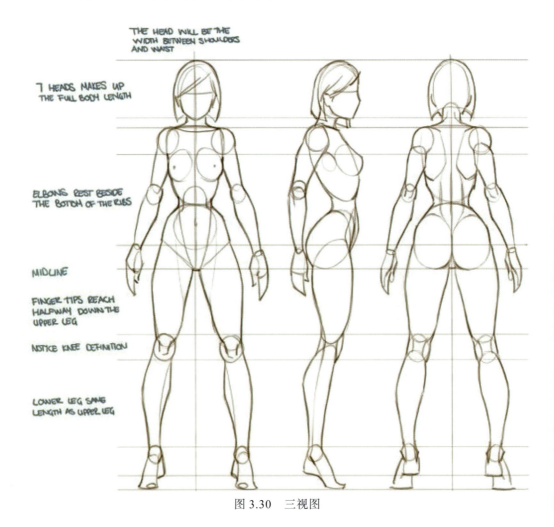

图3.30 三视图

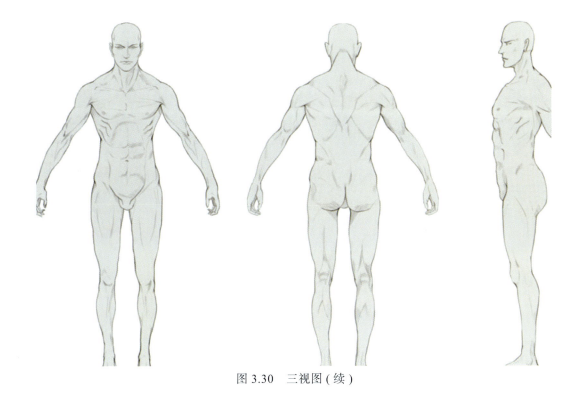

图 3.30　三视图(续)

2. 典型表情

动画角色的表情变化通常牵动着故事的发展,所以角色表情是造型设计的重要部分,而角色表情主要包括喜、怒、哀、愁等。口形图主要就是角色对白的镜头,口型动作的变化必须按照嘴唇的张合运动来设计,否则就会出现影像和音符不一致的错误,如图 3.31 所示。

3. 动作变化图

动作变化图主要是在比较具体的剧情下,设计角色动作参考图。这需要根据剧情中角色的性格、爱好、年龄、职业等特征来进行设计,如图 3.32 所示。

4. 角色整体比例图

角色整体比例图又叫"全家福",是整部动画片中每个角色之间相对比例关系图。一般动画里角色比较多时,需要画出他们的高矮胖瘦比例,作为动画里的参照标准。通过角色比例图,还可以了解剧中角色的身份、职业和性格特点等特征,如图 3.33 所示。

图 3.31　表情变化

图 3.32　动作变化

第 3 章 动画角色设计

图 3.33 《疯狂动物城》

5. 色指定的制作

色指定就是把人物身体每个不同颜色的部位都展示出来，以便于后期的上色工作，如图 3.34 所示。

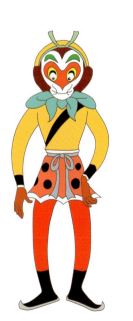

衣服帽子R:255 G:203 B:49

围巾R:121 G:196 B:203

裤子R:202 G:37 B:44

鞋子R:12 G:0 B:13

脸部R:255 G:255 B:255

腰带R:179 G:187 B:203

眉毛R:68 G:165 B:68

图 3.34 色指定

3.5 角色色彩设计

在动画设计的过程中色彩设计是非常重要的一个步骤，而且由于动画中的人物和场景是分开制作的，所以在任务设定的时候不仅要注意色调，还要注意色彩的风格，要考虑到和场景的色彩基调相统一。

3.5.1 角色上色方法学习

适合动画角色上色的软件主要有Photoshop、Corel Painter、SAI等，上色的类型主要可以分为两种：偏平面的简单上色法和具有立体感的写实上色法。

偏平面的简单上色法，面部与眼睛上色实例学习如图3.35～图3.17所示。

图3.35 面部与眼睛上色效果

① 打开 sai 软件。
打开文件为 作业-面部和眼睛绘制 sai 格式文件。
在皮肤图层组里,皮肤图层上方新建一层。

② 使用笔或马克笔选择肉粉色面部阴影。
点 ctrl 同时点 图层缩略图选择面部阴影层 T 画阴影色彩。
注意画完后点 ctrl+D 取消选择 才能绘制其他部分。

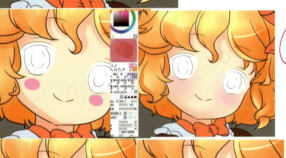

③ 使用铅笔绘制腮红,使用水彩笔对
脸部腮红及阴影过渡。

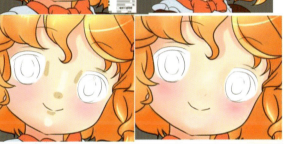

继续使用铅笔→水彩笔画面部阴影。
加腮红…
注意 铅笔的笔刷浓度高,调整水彩
笔的 混色 水分量 色延伸到嘴。

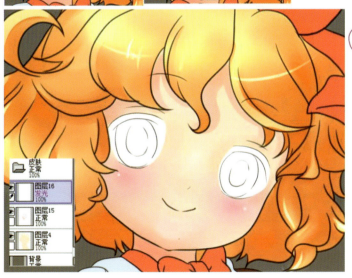

④ 新建发光图层
给脸蛋点小高光
令人物更生动可爱。

完成面部绘制 ○○

图 3.36 面部上色步骤

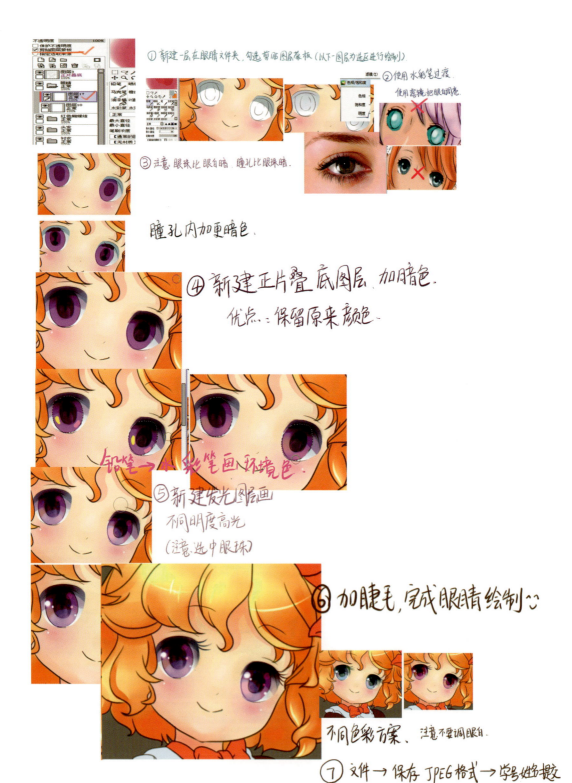

图3.37 眼睛上色步骤

具有立体感的写实上色法，人物的立体感较强，明暗过渡自然，具有真实感，如图 3.38 和图 3.39 所示。概念图创意过程如图 3.40 所示。

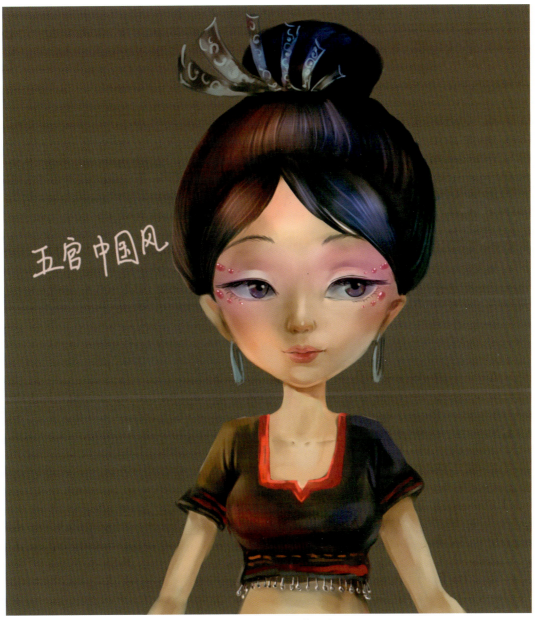

图 3.38　女主角立体五官

图 3.39 写实上色实例

图 3.40 概念图

3.5.2 角色基础可借鉴的几种学习方法

1. 根据照片绘制角色

有助于形态把握,寻找创作灵感,合理利用素材,如图 3.41 所示。

图 3.41 根据照片绘制角色实例

2. 五分钟绘制轮廓法

有助于快速把握角色整体，快速把握体块关系与形体，而不纠结于细节，如图 3.42 所示。

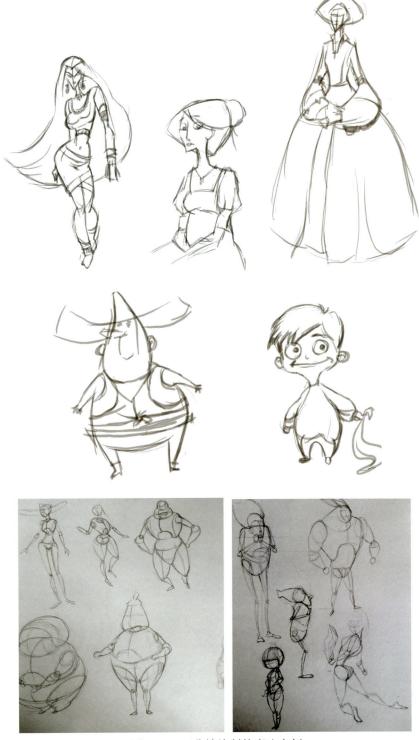

图 3.42　五分钟绘制轮廓法实例

3. 根据给定体形绘制角色法

根据给定体形绘制角色法实例如图 3.43～图 3.45 所示。

图 3.43 根据给定体形绘制角色法实例一

图 3.44 根据给定体形绘制角色法实例二

图 3.45　根据给定体形绘制角色法实例三

3.6　本章小结

　　动画角色造型设计是动画专业的基础内容，本章通过对角色的重要性、角色的风格分类等方面的讲解，对动画角色进行阐述，并介绍了几种适合学生使用的角色练习方法，要求学生能在掌握基本动画角色分类、造型特点的条件下，进行角色设计。

3.7 课后训练

根据本章介绍的角色设计方法绘制以下角色，效果如图 3.46 所示。

图 3.46　角色设计

图 3.46 角色设计 (续)

图 3.46 角色设计（续）

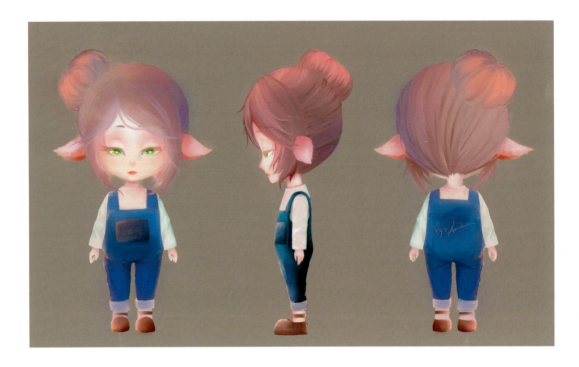

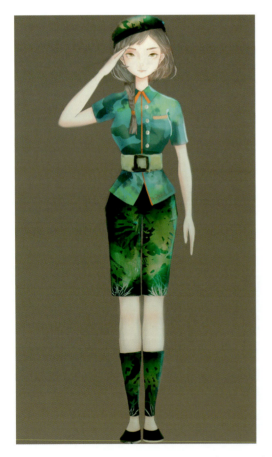
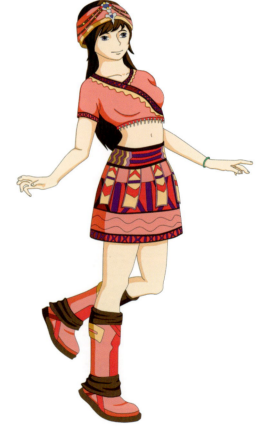

图 3.46 角色设计（续）

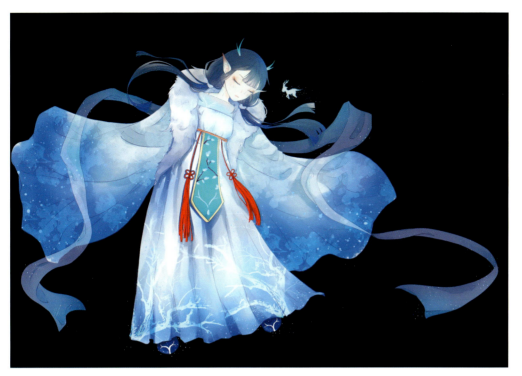

图 3.46　角色设计 (续)

第 4 章
动画分镜设计

学习目标与要求

本章教学以绘制动画分镜头的基本流程为主体，细致地讲解了动画分镜头的基本概念和重要功能、绘制分镜头需要的工具和素材、动画分镜头制作的流程和步骤、不同动画分镜的创作方法。要求掌握动画分镜一般方法和程序，具备独立完成动画的分镜设计的基本技能。

学习重点与难点

1. 动画分镜头的制作流程。
2. 镜头的景别和镜头切换。
3. 镜头的组接技巧。
4. 分镜表格绘制。

实践教学内容与基本要求

辅导内容：对分镜头的画法及分镜表格的绘制，景别的区分和镜头运动的表现方法。

教学基本要求：通过作业辅导，使学生了解和掌握分镜头的制作流程和不同类型分镜的绘制方法，角色表演与动画人物的不同分类、人物性格特点、表演动作，在动画创作中如何进行再加工和表现。

4.1 动画分镜头的基本概念

动画分镜头又称为故事板、分镜头台本或者导演剧本，在动画制作过程中是非常重要的前期设计部分。

4.1.1 什么是动画分镜头

动画分镜头是指在动画中的镜头表现，依靠剧本完成的镜头感设计。其主要特征是以图像呈现的脚本，分镜头表现可以在动画制作过程中给制作人员带来很大便利。分镜头把运动中的画面，针对未来影片的构思和设计蓝图（包括场景气氛、角色表演、色彩光影、对白、音效、摄影处理）一一表现出来，动画制作流程如图 4.1 所示。

动画制作流程				
需要具备的职位能力	职位	流程		流程说明
		二维动画	三维动画	
编剧、文史哲涵养、表演能力	编剧	文学剧本	文学剧本	文学剧本的撰写
制作经验、想象力、表现力	导演、美术师	概念设计	概念设计	故事的主要节点、看点的具体描绘和展现
运作能力和控制力	制片、导演	文字分镜头剧本	文字分镜头剧本	用文字确定镜头运用，表演、制作方法以及声音设计
绘画能力，想象力和经验	美术师	美术设计	美术设计	角色、场景、道具、动作、色彩、风格
造型能力	造型师		3D 粗模	3D 粗模型的制作
控制时间节奏的能力	导演、分镜师	分镜台本	分镜台本	分镜头绘制
音乐能力	声音导演	前期声音设计	前期声音设计	前期配音配乐设计
综合技术能力	合成师	分镜预演	分镜预演	分镜台本和前期配乐加镜头演绎
准确的画面表现及把控力	动画导演	动画设计	动画设计	针对动画镜头制作动画设计稿

图 4.1 动画制作流程

4.1.2 文字分镜头

文字分镜头就是将动画片中的每个镜头的镜头号、时间、内容、景别用文字表述出来，如图4.2所示。它有两个作用：第一是给影片的配音演员作配音剧本；第二是它和动画分镜头配合，成为整个剧组工作人员的重要参考手册。文字分镜头的设计非常重要。分镜头里导演会确定镜头外部动作的方向、视点、视距、视角的演变关系，包括镜头号、场景和时间以及场景气氛、角色表演、色彩光影、对白、音效、摄影处理，有时会用文字进行补充说明，如图4.3所示。

原创动画制作——《黎孕——三月三》剧本		
	景别	内容
第一场	左右移动（近景）	由粒子组成鼓槌敲打鼓（声音敲鼓声，敲一次，鼓声就响一次），画面以此显示字幕（声音过渡），题目"黎孕Li pregnant"——"三月三 March 3"和"农历三月初三 Lunar March 3" "海南黎族盛会 Hainan Li event"
第二场		正面树木（近景）以此推移到上方画面背景；蝴蝶由左向右飞过（中景）；随后推移到人们男耕女织、辛勤耕作的画面（中景）；以树木推移到天空中白云（近景）缭绕的五指山（远景）和太阳中（中景）；（正常以山歌《采风》为背景音乐
第三场	由上到下变换	日月变换，星辰交替，人们犁地耕田、辛勤耕种，女人牵着孩子到田地里面（背景音乐黎族山歌《采风》），镜头推移到背景画面
第四场	全近景	闪电雷雨交加（闪电打雷声）推移到洪水冲击树木（紧急的打鼓声）；洪水冲打着树木，和奔跑的人在洪水的驱赶下逃跑；松鼠在树枝间逃命；（紧急打鼓声和打雷声并用）
第五场	远景及近景	洪水冲击之后，只剩下他们两个（拥抱在一起，男子坐着，抱着躺下的女子），乘着葫芦船；女人（模糊地睁开眼睛、闭上眼睛）依稀看到被淹没的村庄，又模糊地闭上眼睛，他们得救了（背景音乐山歌《采风》）
第六场		画面（由暗变亮），洪水过去之后的平静的水面（中景）一只蝴蝶（中景）飞过，点击了水面（滴水声）生成圈圈的涟漪（近景）。然后蝴蝶飞走了（由近到远）
第七场	由远及近	男女主人公在树木后面手牵手，（黎族山歌《采风》）过着幸福的生活，画面暗下来
第八场		男女主人公肩并肩靠拢着（近景），男子手中抱着襁褓里面的婴儿（近景），若隐若现出现襁褓里的婴儿（背景音乐《月光竹舞》）（由远及近）
第九场		日月变换，星辰交替（由上到下变换），人们犁地耕田、辛勤耕种，女人牵着孩子到田地里面（背景音乐黎族山歌《采风》），镜头推移到背景画面
第十场		镜头从正面的树木推移到上方背景，随后推移至人们辛勤耕种、劳作画面，到天空中有白云缭绕的五指山（远景）和太阳（远景）中间，燕子（远景）由左向右飞过
第十一场		女神被他们的爱情和辛勤劳作所感动，在月光下（远景发散光芒）女神手捧两个白色蝴蝶（由远及近）（背景音乐黎族山歌《采风》），由右边飞向左边，散发着粒子
第十二场		两个爱人由远及近，抬头看天上的（由远及近）月亮，女神被他们的爱情和辛勤耕作的精神深深地感动，变换出两只蝴蝶（中景），它所飞之处，粮食（近景）丰收，青山变绿
第十三场		一个女人跳舞（近景），背景音乐（《月夜》），火把（特写），引出多人跳舞（近景），出现人们跳舞和盛会的情景

图4.2 《黎孕——三月三》剧本

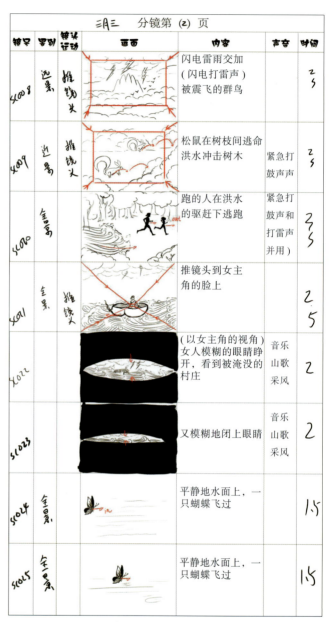

图4.3 《黎孕——三月三》动画分镜

4.1.3 分镜头制作表现手法

1. 传统手绘分镜头

手绘故事分镜说简单点就是手绘连环画，但却比连环画难很多，除了画面没有那么精致（因分镜师而定，比如国外一分镜牛人的每一个镜头都是画得很炫酷的，像插画），作用是将文字脚本变为故事脚本。

2. 电子分镜头或真人摆拍分镜头

随着电脑的普及，在电脑中配合手绘板直接绘制分镜头也是一种趋势（称为电子分镜头）。也有使用真人摆动作拍照来做分镜头，或者用 Poser 等三维软件中自带的人物模型、场景和虚拟摄像机来调整镜头角度和人物动作导出图像，通过后期剪辑合成制作分镜头，但这都不是分镜头制作的主流，如图 4.4 所示。

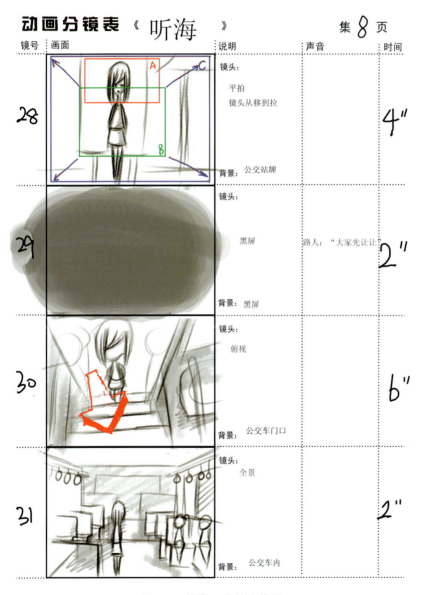

图 4.4　黄俊　分镜头作品

4.1.4 分镜头制作周期及作用

一集分镜头的制作周期根据制作日程的不同而有长有短，平均 26 分钟的动画分镜头一般需要三个星期完成。分镜头画稿并不需要将人物造型画得细腻，只要能让之后的制作人员看得懂就可以了。也就是说，分镜头绘制的关键在于其精确的指导性，以及高超的镜头和动作设计。

总而言之，在分镜头的绘制过程中，我们第一优先的是工作效率，之后才根据情况尽量使画稿绘制精良。

4.1.5 分镜头人员的基本素质

(1) 必须要具备较强的创意思维能力。创意就是一种打破常规的思维方法，是一种创意性和新颖性的想法，一种能够吸引人们眼球的超寻常想法。

(2) 必须要具备一定的素材收集能力。在具备素材收集能力的同时，还必须要具备素材管理能力。

(3) 必须要具备一定的创意表现能力。创意表现能力，即你要能将自己的创意通过一定的手段表现出来，让别人看到你的想法。

(4) 必须要具备一定的阐述说服能力。

(5) 必须要具备一定的视频制作能力。

(6) 必须要具备一定的绘画能力。

(7) 必须要具备一定的对突发事件的应对能力。在整个作品的创作过程当中，可能会受到来自制片方、市场、投资方甚至是观众等各个方面的影响。可能你的作品创作了一半，导演突然要你重新创作一个方案，这就是一个突发事件。这时应对突发事件的能力就显得尤为重要。你必须要以最快的速度从你原先的想法中解脱出来，去想另一个方案，以应对来自导演、投资方、制片方等各方面的变化要求。

4.2 画分镜头的工具

4.2.1 分镜头纸

分镜头一般都是在 A4 的复印纸上印好框架，然后在其中作图。但是不同国家的分镜头纸不完全相同，同一国家不同公司的分镜头纸也不尽相同。

1. 分镜头纸的分类

(1) 横向分镜头纸

欧美动画公司通常都使用横向分镜头纸，这是因为在欧美动画中经常会出现横向移镜，将分镜头纸设成横向便于分镜头设计。每页纸画面分为三格，图画在画面上方，说明文字写在下方。国内加工欧美动画片的公司一般地采用这种分镜头纸，如图 4.5 所示。

图 4.5 （欧美横向分镜头纸）

(2) 纵向分镜头纸

我们将纵向分镜头纸分为日式和中式两种。

① 日式分镜头纸

日式分镜头纸即一页分为 5～6 格的分镜头纸，如图 4.6 所示。

🎬 动画分镜头技法

S.C.	画　面	内　容	声　音	秒　数
NO.				

图 4.6　日式分镜头纸

日本动画片中纵向长拉镜头经常出现，这种分格方式也是为了便于分镜头设计。此外，日本是个资源缺乏的国家，原材料大都依赖进口，这就使日本人养成了一种节约的好习惯。格子定得越小，在一页中表现的内容越多，用的纸也就越少。纸张中图画左边，说明文字放在右边。不同的公司排布方式略不同。

② 中式分镜头纸

中式分镜头纸即一页分为四格的分镜头纸，如图 4.7 所示。它的优点在于格子大小介于欧美三格和五格之间，既有效利用了空间，又能将分镜头画得更细腻。

动画分镜头基础　1

名片 TLTLE				页 PAGE	
镜头 SC	画　　　面 F R A M E	动　作 ACTION	对　白 DIALOGUE	秒数 SLUG	备注 TRANS

图 4.7　中式分镜头纸

2. 分镜头纸的内容

分镜头纸主要内容包括以下几部分：

(1) 剧集号、集号：标明当前分镜头的动画名称和集号，这样便于区分各级动画分镜头。

(2) 镜号：即镜头顺序号，按组成电视画面的镜头先后顺序，用数字标出。它可以作为某一镜头的代号。拍摄时不一定按此顺序号拍摄，但编辑时必须按顺序编辑。

(3) 机号：现场拍摄，用 2～3 台摄像机同时工作，机号代表

这一镜头是由哪一台摄像机拍摄的。前后两个镜头是由两台以上摄像机拍摄，通过特技机进行现场编辑，单机拍摄就无须标明。

(4) 景别：根据内容需要、情节要求，反映对象的整体或突出局部。一般有远景、全景、中景、近景、特写等。

(5) 技巧：电视技巧包括摄像机拍摄的运动技巧、镜头画面的组合技巧（如分割、键控）以及镜头间的组合技巧（切、淡、化、划等）。一般在电视教材的分镜头稿本中，技巧栏只是标明镜头间组接技巧。

(6) 时间：指镜头画面的时间，表明该镜头的长短，一般时间是以秒数表明。

(7) 画面：用文字阐述所拍摄的具体画面。为了阐述方便，推、拉、摇、移、跟等拍摄技巧也在这一栏中与具体画面结合在一起加以说明。有时也包括画面的组合技巧，如画面分割为两部分，或键控出某种图像等。

(8) 内容：指画面中角色的动作和对白，有时也把动作和对白分开，列为两项。在每个段落之前，还注有场景，即剧情发生的地点和时间，用文字描绘出每个画面所表达的内容。在对白中还分对话和画外音。

(9) 音乐：注明音乐的内容（曲子的名称）及起始位置，用来做情绪上的补充和深化，增强表现力。

4.2.2 其他工具

1. 铅笔

动画工作主要使用 2B 铅笔或用 2B 自动铅笔和色铅笔。在进行风格设计、分镜头台本编写、设计稿描绘，原画与背景绘制以及动画线条绘制的时候，都需要用到它。

2. 橡皮

动画工作常用 4B 的橡皮，其软硬度和密度最适合擦去 2B 铅笔芯的划痕。

3. 尺子

有时会需要绘制大自然中常出现的风、雨、寒流、雪爆等景象，

表现它们的线条在画面中所占的面积有时很大，甚至占满整个画面，而这些线条无论是前进还是旋转前进或者移动，通常会有方向上的要求。在这种情况下，单纯的手绘可能造成线条群中每根线条的力度不均匀、方向不够统一等问题，从而导致运动不流畅的感觉，适度地利用尺，可以帮助我们解决以上问题。当绘制景中的建筑物或有直线的器物时，也需要尺子的辅助。

4. 电脑 + 手写板 + 分镜头绘制软件

常见的 Flash、Photoshop 软件都可以绘制电子分镜头，专业的 Toon Boom Storyboard Pro 软件更是将电脑绘制分镜头的流程与传统绘制分镜头的方法完美结合，既可以随时修改问题画面，又能随心所欲地看最后合成的动态效果。结果是大大提高了工作效率，让绘制的分镜头充满了动感，动作与时间的设定更加具体，为将来具体制作动画提供了更为精准的参考。

4.3 分镜头绘制原则和要素

绘制分镜头要根据以下原则和要素。

1. 导演阐述

导演阐述是导演艺术构思的文字表述，文中要阐明对剧本的理解，对主题立意的说明，在此立意下如何把握和创造什么样的人物形象，并为此可能对叙述结构和方式做出怎样的调整，全片风格样式是什么，确立什么样的空间情境、镜头运动方式，对摄影、美工、化妆、服装、道具、表演、声音等方面有什么要求，预期达到怎样的艺术效果和市场期待，等等。导演阐述要尽量直接、简洁、清晰，要把导演脑海里形成的对未来影片的构思，用更加形象的文字语言把它表述出来。

2. 文字剧本

完整的剧本是画分镜头的前提。在理解剧本的基础上，用大脑过一遍剧本里的画面，打好腹稿，这样画的时候才能胸有成竹，

参见1.3.4节《黎孕——三月三》的剧本。从该剧本中我们可以看出每一小节都会先标明了地点或场景还有时间等格式，而后就是剧本内容。剧本内容都是直白的，不像小说那样拥有那么多的修饰与人物的心理描述。剧本就是把要出现的画面、人物动态给直述出来。还有剧本的开头是故事梗概，为什么会有这个小段呢？因为有了这小段梗概就更便于别人更快地了解剧本的基本内容。

3. 人物设定

人物设定图是画分镜头的必备素材，通常包括人物标准动作图和三视图。人物标准动作图中要有人物的性格说明，这样在设计人物动作表情时就有参考依据。详细的人物设定还包括人物的常见表情和肢体动作设计图。一般首先需要绘制出人物三视图，如图4.8所示。

4. 场景设定

场景设定是动画分镜头设计中关键的部分，因为动画片的画面分镜头设计者面对的是一个虚拟的甚至实际上不可能存在的场景，因此需要场景设计稿、人物和背景的比例关系、场景平面图。

进行场面和空间的调度，这全依赖于场景设计稿，画面分镜导演将在场景设计稿上确定人物行进路线、人物之间的位置关系和机位以及视轴线，如图4.9所示。

图4.8　邓英俊　人物三视图作品

图 4.9　黄怡航　场景设计作品

5. 道具设定

道具就是动画片中能动的非生命形象。简单的道具只需要画一个透视图即可，复杂的就需要多画几张，让分镜头人员了解其结构。道具设定同样要注明和人物的比例关系。

6. 音效

动画制作是一个整体创作，设计者要根据各种因素调整设计。在视听语言当中，其中声音是影响画面设计的一个重要因素。在分镜头设计时，要充分考虑到声音的存在，对声音设置要预先留有较大的创作空间。在动画片这个画面和综合艺术当中，声音是指运用人声、音响、音乐等声音元素反映现实生活所形成的综合听觉印象。声音形象既有具体的可感性，又有概括性。它的存在是与人的感官生活常识与印象分不开的，人们往往根据感性经验辨识声音要素，比如，通过人的声音特征（音调、音色、力度、节奏等）来刻画人物的性格。在动画艺术中，创作者通过分析、选择、提炼、加工生活中的声音素材，创造出与画面内容、动作、情绪相符或具有特殊含义的声音形象，成为动画片形象的重要组成部分。

在动画制作时，因为动作必须与音乐匹配，所以音响录音不得不在动画制作之前进行。录音完成后，编辑人员还要把记录的声音精确地分解到每一幅画面位置上，即第几秒（或第几幅画面）开始说话，说话持续多久等。最后要把全部音响历程（或称音轨）分解到每一幅画面位置与声音对应的条表，供动画人员参考。

4.4 镜头的应用

镜头对于影视创作而言是表现画面内容的唯一手段，镜头表达了一种视线、一种观察事物的角度。当这种角度开始变化的时候，人们所看到的事物也在变化。镜头的表现手法有以下几种。

1. 长镜头

长镜头是一种拍摄手法，它是相对于蒙太奇拍摄手法而言的。这里的"长镜头"，指的不是实体镜头外观的长短或是焦距，也不是摄影镜头距离拍摄物的远近，而是拍摄之开机点与关机点的时间距，也就是影片的片段的长短。长镜头并没有绝对的标准，是相对而言较长的单一镜头。通常用来表达导演的特点构想和审美情趣，例如文场戏的演员内心描写、武打场面的真功夫等。

长镜头是指用比较长的时间，对一个场景、一场戏进行连续的拍摄，形成一个比较完整的镜头段落。顾名思义，就是在一段持续时间内连续摄取的、占用胶片较长的镜头。这样命名主要是相对短镜头来对称的。摄影机从一次开机到这次关机拍摄的内容为一个镜头，一般时间超过10秒的镜头称为长镜头，如图4.10所示。

2. 短镜头

镜头长短与镜头焦距的长短是两个完全不同的概念。

短镜头不是指相机或者摄像机上的光学镜头中的广角镜头，而是指影视拍摄、制作中一般把短于10秒的素材称为短镜头。

电视为了吸引观众，大量采用短镜头；电影则用长镜头较多。

图 4.10 动画短片《黎孕——三月三》中的长镜头片段

3. 客观镜头

客观镜头，又称中立镜头，是电视节目中最为常见的一种拍摄角度。它不是以"剧中人"的眼光来表现景物，而是直接模拟摄影师或观众的眼睛，从旁观者的角度纯粹客观地描述人物活动和情节发展的镜头。在采用客观镜头时，要保证不让被拍摄者直视摄像机镜头，否则很容易破坏观众在观看时那种"局外旁观者"的感觉。一般这种镜头视点不带有明显的导演主观色彩，也不采用剧中角色的视点，而是采用普通人观看事物的视点，所以才称之为"客观镜头"。它将事物尽量客观地展现给观众，更类似于一种平行角度，其语言功能在于交代、陈述和客观记叙，如图 4.11 所示。

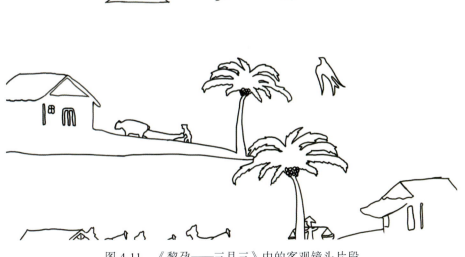

图 4.11 《黎孕——三月三》中的客观镜头片段

4. 主观镜头

主观镜头是表示片中角色观点的镜头。当角色扫视一场面，或在一场面中走动时，摄影机代表角色的双眼，显示角色所看到的景象。

从剧中人物的视点出发来叙述的镜头叫作主观镜头。主观镜头把摄影机的镜头当作剧中人的眼睛，直接"目击"其他人、事、物的情景。它因代表了剧中人物对人或物的主观印象，带有明显的主观色彩，可能使观众产生身临其境、感同身受的效果，进而使观众和人物进行情绪交流，获得共同的感受，如图4.12所示。

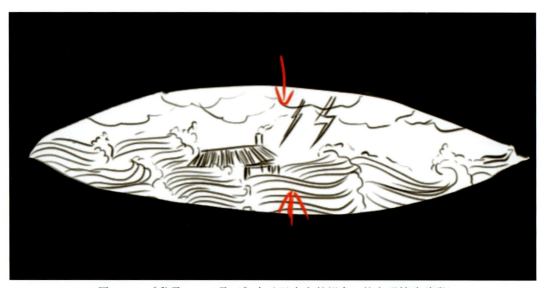

图4.12 《黎孕——三月三》中（以女主的视角）的主观镜头片段

5. 快镜头

快镜头是指拍摄影片或电视片时，用慢速拍摄的方法拍摄，再用正常速度放映或播放，从而产生人、物动作的速度比实际快的效果。我们看电影，正常情况下，电影放映机和摄影机转换频率是同步的，即每秒拍24幅，放映时也是每秒24幅，这时银幕上出现的是正常速度。如果摄影师在拍摄时，减慢拍摄频率，小于24幅/秒时，放映时银幕上就出现了快动作，又叫"快镜头"。快动作的镜头运用得当，会产生一种夸张的喜剧性效果，如图4.13所示。

6. 慢镜头

慢镜头适合表达最强烈的情感,赋予动作美感,创造抒情的慢节奏,强调关键的动作,引起人们的深思。正常情况下,电影放映机和摄影机转换频率是同步的,即每秒拍 24 幅,放映时也是每秒 24 幅,这时银幕上出现的是正常速度。如果摄影师在拍摄时,加快拍摄频率,如每秒拍 48 幅,那么,放映时仍为每秒 24 幅,银幕上就会出现慢动作,这就是"慢镜头",如图 4.14 所示。

图 4.13 《黎孕——三月三》中的快镜头片段

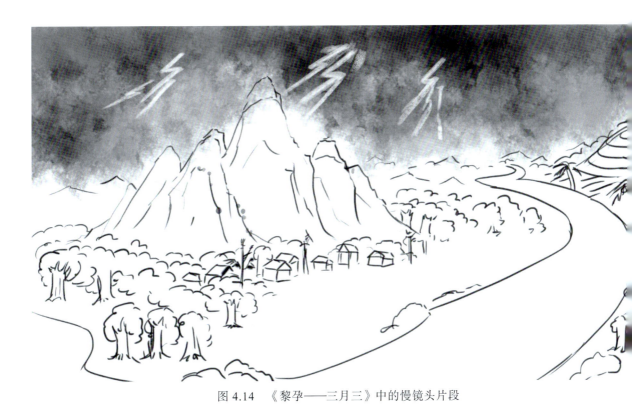

图 4.14 《黎孕——三月三》中的慢镜头片段

7. 关系镜头

关系镜头用来介绍环境关系，或人物与人物关系、环境与人物关系等，属于全景系列镜头。可以在叙述的过程中，概括地介绍环境；也可以烘托环境的氛围、电影的基调、任务范围，起到造势的作用。

8. 动作镜头

动作镜头在影片中过多的运用，属于近景系列镜头，也称为局部镜头、叙事镜头。动作镜头使得视觉有零碎感和人物有神秘感，多用来叙事，刻画人物关系，表现人物的动作、行为，还有景物的特征。

9. 运动镜头

运动镜头是指摄影机在运动中拍摄的镜头，也叫移动镜头。移动摄像主要分两种拍摄方式：一种是摄像机安放在各种活动的物体上；一种是摄像者肩扛摄像机，通过人体的运动进行拍摄。这两种拍摄形式都应力求画面平稳，保持画面的水平。

10. 渲染镜头

渲染镜头，又称为空镜头，它的景别完全取决于镜头内容的要求和前后剪接镜头视觉上的变化要求，其景别是任意的，起到对叙事本体、影片场景、动作及主题的暗示、渲染、象征、夸张、比喻、强调等作用。

渲染，英文为 Render，也有的把它称为着色，但一般把 Shade 称为着色，把 Render 称为渲染。因为 Render 和 Shade 这两个词在三维软件中是截然不同的两个概念，虽然它们的功能很相似，但却有不同。Shade 是一种显示方案，一般出现在三维软件的主要窗口中，和三维模型的线框图一样起到辅助观察模型的作用。很明显，着色模式比线框模式更容易让我们理解模型的结构，但它只是简单地显示而已，数字图像中把它称为明暗着色法。在像 Maya 这样的高级三维软件中，还可以用 Shade 显示出简单的灯光效果、阴影效果和表面纹理效果，当然，高质量的着色效果是需要专业三维图形显示卡来支持的，它可以加速和优化三维图

形的显示。但无论怎样优化，它都无法把显示出来的三维图形变成高质量的图像，这是因为 Shade 采用的是一种实时显示技术，硬件的速度限制它无法实时地反馈出场景中的反射、折射等光线追踪效果。而现实工作中我们往往要把模型或者场景输出成图像文件、视频信号或者电影胶片，这就必须经过 Render 程序。

4.5 镜头的类型

在电影中，导演和摄影师利用复杂多变的场面调度和镜头调度，交替地使用各种不同的景别，可以使影片剧情的叙述、人物思想感情的表达、人物关系的处理更具有表现力，从而增强影片的艺术感染力。

4.5.1 景别概论

景别是指由于摄影机与被摄体的距离不同，而造成被摄体在摄影机寻像器中所呈现出的范围大小的区别。景别的划分，一般可分为五种，由近至远分别为特写（人体肩部以上）、近景（人体胸部以上）、中景（人体膝部以上）、全景（人体的全部和周围背景）、远景（被摄体所处环境）。

景别是通过视觉所产生的。不同的景别会产生不同的艺术效果，我国古代绘画有这么一句话"近取其神，远取其势"，一部电影的影像就是这些能够产生不同艺术效果的景别组合在一起的结果。在电影中有一个非常明显的现象：镜头越接近被摄主体，场景越窄；而越远离被摄主体，场景越宽。取景的距离直接影响电影画面的容量。摄入画面景框内的主体形象，无论人物、动物或景物，都可统称为"景"。画面的景别，取决于摄影机与被摄物体之间的距离和所用镜头焦距的长短两个因素。不同景别的画面，在人的生理和心理情感中都会产生不同的投影、不同的感受。景别越大，环境因素越多；景别越小，强调因素越多。

4.5.2 景别分类

景别可具体划分为全景、中景、近景、特写四种。

1. 大全景

大全景一般用来表现远离摄影机的环境全貌，展示人物及其周围广阔的空间环境、自然景色和群众活动大场面的镜头画面。它相当于从较远的距离观看景物和人物，视野宽广，能包容广大的空间，人物较小，背景占主要地位，画面给人以整体感，细部却不甚清晰。

大全景通常用于介绍环境，抒发情感。在拍摄外景时常常使用这样的镜头，可以有效地描绘雄伟的峡谷、豪华的庄园、荒野的丛林，也可以描绘现代化的工业区或阴沉的贫民区。随着宽银幕的出现，大全景越来越成为电影营造视觉奇观的手段。一些气势恢宏的大场面出现在很多影片中，如图 4.15 所示。

2. 全景

全景用来表现场景的全貌或人物的全身动作，在电视剧中用于表现人物之间、人与环境之间的关系。全景画面，主要表现人物全身，活动范围较大，体型、衣着打扮、身份交代得比较清楚，环境、道具看

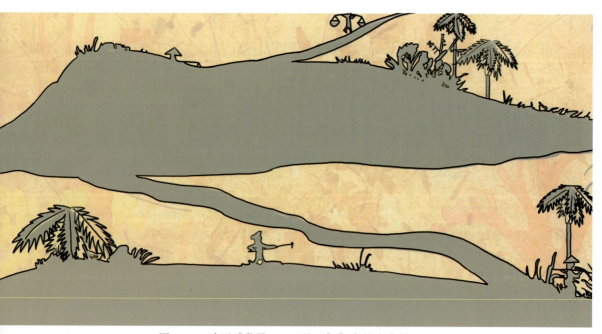

图 4.15　动画《黎孕——三月三》》中的大全景

得明白,通常在拍内景时,作为摄像的总角度的景别。在电视剧、电视专题、电视新闻中全景镜头不可缺少,大多数节目的开端、结尾部分都用全景或远景。远景、全景又称交代镜头,而全景画面比远景更能够全面阐释人物与环境之间的密切关系,可以通过特定环境来表现特定人物,这在各类影视片中被广泛地应用。而对比远景画面,全景更能够展示出人物的行为动作、表情相貌,也可以从某种程度上来表现人物的内心活动。

全景画面中包含整个人物形貌,既不像远景那样由于细节过小而不能很好地进行观察,又不会像中近景画面那样不能展示人物全身的形态动作。在叙事、抒情和阐述人物与环境的关系的功能上,全景起到了独特的作用,如图4.16所示。

3. 中景

画框下边卡在膝盖左右部位或场景局部的画面称为中景画面。但一般不正好卡在膝盖部位,因为卡在关节部位是摄像构图中所忌讳的,比如脖子、腰关节、腿关节、脚关节等。中景和全景相比,包容景物的范围有所缩小,环境处于次要地位,重点在于表现人物的上身动作。中景画面为叙事性的景别,因此中景在影视作品中占的比重较大。处理

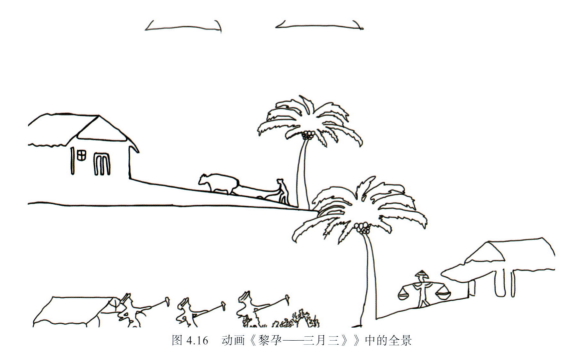

图4.16 动画《黎孕——三月三》》中的全景

中景画面，要注意避免直线条式的死板构图、拍摄角度、演员调度、姿势要讲究，避免构图单一死板。人物中景要注意掌握分寸，不能卡在腿关节部位，但没有死框框，可根据内容、构图灵活掌握。

中景是叙事功能最强的一种景别。在包含对话、动作和情绪交流的场景中，利用中景景别，可以最有利、最兼顾地表现人物之间、人物与周围环境之间的关系。中景的特点决定了它可以更好地表现人物的身份、动作以及动作的目的。表现多人时，可以清晰地表现人物之间的相互关系，如图4.17所示。

4．近景

拍到人物胸部以上或物体的局部的画面称为近景。近景的屏幕形象是近距离观察人物的体现，所以近景能清楚地看清人物的细微动作，也是人物之间进行感情交流的景别。近景着重表现人物的面部表情，传达人物的内心世界，是刻画人物性格最有力的景别。电视节目中节目主持人与观众进行情绪交流时多用近景。这种景别适应于电视屏幕小的特点，在电视摄像中用得较多，因此有人说电视是近景和特写的艺术。近景产生的接近感，往往给观众以较深刻的印象。

由于近景人物面部看得十分清楚，人物面部缺陷在近景中得到突出表现，在造型上要求细致，无论是化装、服装、道具都要

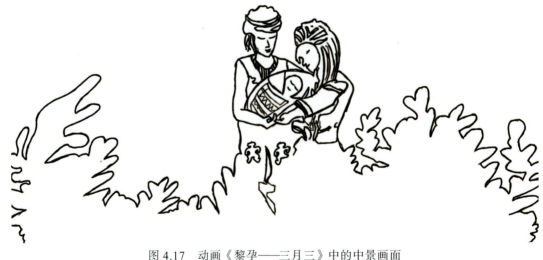

图4.17　动画《黎孕——三月三》中的中景画面

十分逼真和生活化,不能看出破绽,如图 4.18 所示。

5. 特写

画面的下边框在成人肩部以上的头像或其他被摄对象的局部的镜头称为特写镜头。特写镜头中被摄对象充满画面,比近景更加接近观众。特写镜头提示信息,营造悬念,能细微地表现人物面部表情,刻画人物,表现复杂的人物关系,它具有生活中不常见的特殊的视觉感受。主要用来描绘人物的内心活动,背景处于次要地位,甚至消失,演员通过面部把内心活动传给观众。特写镜头无论是人物或其他对象,均能给观众以强烈的印象。在故事片、电视剧中,道具的特写往往蕴含着重要的戏剧因素。在一个蒙太奇段落和句子中,有强调加重的含义。比如拍老师讲课的中景,讲桌上的一杯水,若拍个特写,就意味着可能不是普通的水。正因为特写镜头具有强烈的视觉感受,因此特写镜头不能滥用。要用得恰到好处,用得精,才能起到画龙点睛的作用。滥用会使人厌烦,反而会削弱它的表现力,尤其是脸部大特写(只含五官)应该慎用。电视新闻摄像没有刻画人物的任务,一般不用人物的大特写。在电视新闻中有的摄像经常从脸部特写拉出,或者是从

图 4.18 动画《黎孕——三月三》中人物近景画面

一枚奖章、一朵鲜花、一盏灯具拉出，用得精可起强调作用，用得太多反而会导致观众的视觉错乱，如果形成一个"套子"就更不高明了，如图4.19所示。

图4.19 动画《黎孕——三月三》中特写画面

6. 大特写

大特写仅仅在景框中包含人物面部的局部，或突出某一拍摄对象的局部。一个人的头部充满银幕的镜头，就称为特写镜头，如果把摄影机推得更近，让演员的眼睛充满银幕的镜头，就称为大特写镜头。大特写的作用和特写镜头是相同的，只不过在艺术效果上更加强烈，在一些惊悚片中比较常见。

4.5.3 镜头的运动方式

1. 固定镜头

固定镜头(fixed shot)是在拍摄一个镜头的过程中，摄影机机位、镜头光轴和焦距都固定不变，而被摄对象可以是静态的，也可以是动态的。固定镜头是一种静态造型方式，它的核心就是画面所依附的框架不动，但是它又不完全等同于美术作品和摄影照片。画面中人物可以任意移动、入画出画，同一画面的光影也可

以发生变化,简单地说就是镜头对准目标后,做固定点的拍摄,而不做镜头的推近拉远动作或上下左右的扫摄,设定好画面的大小后开机录影。

固定镜头具有如下局限性:

(1) 视点单一,视域区受到画面框架的限制。

(2) 固定画面框架内的造型元素是相对集中、比较稳定的,所以一个镜头很难实现构图的变化。

(3) 对活动轨迹和运动范围较大的被摄主体难以很好地表现,比如花样滑冰、赛跑等。

(4) 编辑中用太多的固定镜头,容易造成零碎感,不如运动画面可以比较完整、真实地记录和再现生活原貌。

2. 运动镜头

运动镜头可以分为推镜头、拉镜头、摇镜头、移镜头、跟镜头、旋转镜头、升降镜头、晃动镜头、甩镜头。

(1) 推镜头

推镜头是沿摄像机光轴方向向前移动的接近式拍摄,画面所包容的范围越来越小,是主观视点镜头中常用的手法,表现进入某一场景的感觉,如图4.20所示。首先,推镜头非常符合一个运动中的人物对环境中景物关注的视点关系;其次,它符合一个人物在固定位置条件下,对某一物体的视觉关注;再次,符合导演、摄影师想要强调的某个注意中心、表现中心的视点特征。

"推"的速度不同,画面的效果、表现功能也不同。快推、急推是一种醒目和特别的强调,有节奏感和强烈的主观性。快推能造成强烈的视觉冲击力,产生震惊、急促、匆忙之感,具有生气勃勃、紧张有力的性质;能把观众的注意力,集中在画面特定的、较小的区域里;主体迅速变大,会成为令人注目的中心,在叙事上有突出强调的作用。缓推、慢推是一种渗透和情绪渲染,画面、人物、背景、景别、主体是在不察觉中慢慢变化和突出的,也能形成创作者的主观镜头情绪展现效果。缓缓推动,具有一种悄悄接近的感觉。

推镜头的拍摄及应注意的问题如下：

① 推镜头形成的镜头向前运动是对观众视觉空间的一种改变和调整，景别由大到小，对观众的视觉空间既是一种改变也是一种引导。推镜头应有其明确的表现意义，在起幅、推进、落幅三个部分中，落幅画面是造型表现上的重点。

② 推镜头的起幅和落幅都是静态结构，因而画面构图要规范、严谨、完整。

③ 推镜头在推进的过程中，画面构图应始终注意保持主体在画面结构中心的位置。

④ 推镜头的推进速度要与画面内的情绪和节奏相一致。

⑤ 在移动机位的推镜头中，画面焦点要随着机位与被摄主体之间距离的变化而变化。

(2) 拉镜头

拉镜头是沿摄影机光轴方向向后移动远离式的拍摄，画面所包容的范围越来越大。拉镜头是一种镜头视点的远离，在画面呈

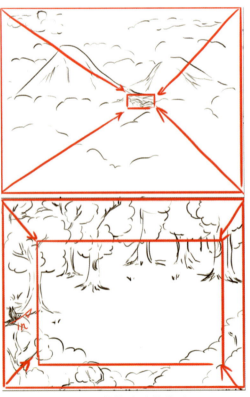

图 4.20　推镜头（黄俊画）

现上是逐渐远离被摄体；画面中的被摄体有由单一变为多元、从只拍一个对象到拍更多对象的变化；同一被摄主体有由近及远的变化，占据画面空间越来越小，如图 4.21 所示。

拉镜头在空间上是远离，在视觉上是交代。与推镜头相似之处在于它们对个体和环境的关系都能有力地可以揭示，只是顺序不同。推的动作是进入，而拉出则是离开，可以用来表现对场景环境和空间的远离，常见于大量的影片片尾，作为镜头的结论和情绪的升华。

拉镜头摄影机向后运动，一切效果与推镜头相反：银幕空间不断展开，新的环境信息不断入画，主体形象越来越小。

总的来看，推、拉镜头在表现视点的变化上是一种有效的技术手段，常用来表示进入或离开场景的感觉。

(3) 摇镜头

摄影机机位不做位移运动，而是利用三脚架、云台拍摄方向可变动的功能，机身做上下、左右方向的变化。摇镜头符合人眼在自然界寻找运动物体或视觉关注景物的生理特性，常用来拍摄

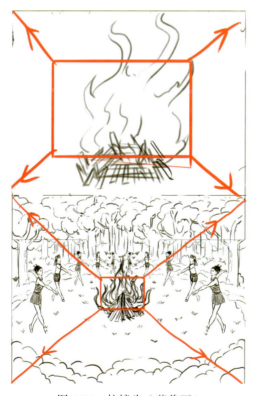

图 4.21　拉镜头（黄俊画）

搜索一个场景、观察运动中的人或物，引导观众的视线注意力，或者仅仅是保持画面的运动感，如图 4.22 所示。

摇镜头可以很好地表现空间的统一和交代空间内人与人、人与物的联系。摇镜头也有不同的类型和表现功能。

① 按照摇摄的对象来分，有环境空间摇摄、人物摇摄。

② 按照摇摄的速度，摇镜头可以分为快摇镜头和缓摇镜头。

a. 快摇（又叫闪摇）镜头是摇镜的一个变种，常作为两个镜头之间的过渡。闪摇时摄影机以极快的速度转动，中间拍下的影像模糊不清，而我们只能看到起幅和落幅。快摇镜头能强调起幅、落幅画面间的内在关系，造成一种视觉上的冲击，有突然、意外和令人惊异的视觉效果，表达效果强烈。

b. 缓摇镜头是比较缓慢的摇镜头，当摇镜头所掠过的被摄物体具有某相似的性质时，可以产生积累与升华的情绪效果，它经常被用于描绘大场面的场景规模中。当在对小空间环境中的物品、陈设缓摇拍摄时，在一定情境下，缓摇镜头还具有抚摸感，有强烈的感情色彩。

③ 按摇摄的方向，摇镜头可以分为横摇镜头和垂直摇摄镜头。

a. 横摇除了展示空间广度和规模之外，还可以再现运动中的主题状态，模仿人的主观视线，如同在生活中人们原地跟踪观看的动作。如果被摄对象相同或相似，横摇能产生数量感和情绪的积累。

图 4.22　摇镜头（黄俊画）

b. 垂直摇摄在画面造型上能表现出空间的高度和深度，与展示空间广度的横摇或横移运动相结合，是塑造银幕空间的典型手法，也适合表现人在垂直方向上的观察视线。

(4) 移镜头

移(动)镜头较为复杂，因为它的方向、拍法、速度以及与被摄人或物的关系丰富，在使用上经常出于创作者的直觉与经验，所以并不像推、拉镜头那样可以解释清楚。

移镜头从拍摄技术上分为：轨道车移动拍摄、摇臂移动拍摄、手持摄影机移动拍摄、航空拍摄等。"移"最能够表现复杂的环境空间和建筑空间的结构关系，如图 4.23 所示。

(5) 跟镜头

跟踪拍摄又称跟摄，是电影摄影机跟踪运动着的被摄对象进行拍摄的摄影方法，是对人或物运动的纪录。跟拍有前跟和后跟、侧跟，区别在于摄影机和运动物体之间的位置关系：前跟摄影机在前，人物面对机器；后跟则是人物背对机器；侧跟是机器在人、物一侧。使用跟移的运动方式常常意味着视点和画面主体的同步

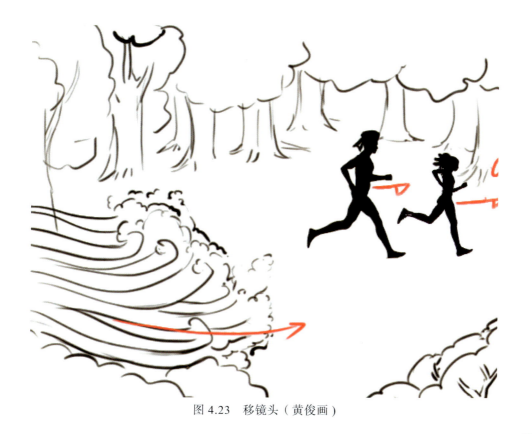

图 4.23　移镜头（黄俊画）

变化，在这个特点下镜头可以像人的活动一样自由。它可造成连贯流畅的视觉效果。

跟镜头始终跟随拍摄一个在行动中的表现对象，以便连续而详尽地表现其活动情形或在行动中的动作和表情。跟镜头可连续而详尽地表现角色在行动中的动作和表情，既能突出运动中的主体，又能交代动体的运动方向、速度、体态及其与环境的关系，使动体的运动保持连贯，有利于展示人物在动态中的精神面貌。

一般来说，跟镜头分跟摇、跟移、跟推。但它与移动镜头有区别，跟镜头强调的是"跟"，而移动镜头拍摄的距离则时有变化，能给观众创造出连贯而有变化的视觉形像。跟镜头有明确的运动主体（无论单个或多个），摄像机与主体保持相应的运动（包括景别的变化），使被摄的主体在画面中处于相对稳定的位置。跟镜头画面中背景环境的变化十分明显，而主体则呈现相对静止状态，观众的视线被牢牢吸引，以能看出主体与环境的关系。采用背后"移"摄的"跟"镜头，往往使观众的视点与画面主体人物的视点重合，带有"主观镜头"特征，表现出明显的现场感和参与感，如图 4.24 所示。

图 4.24　跟镜头（黄俊画）

(6) 旋转镜头

旋转镜头是指被摄对象呈现旋转效果的镜头。旋转摄影的方法很多，摄影机机位不动，机身呈仰角，沿光轴在三角架上（或手持摄影机）旋转拍摄。或水平摇拍；或摄影机围绕被摄体旋转拍摄；或摄影机与被摄体同置于一个可旋转的物体上，旋转拍摄，其转动幅度超过 360 度可称旋转摄影。它常代表人物处在旋转状态的主观视线，或晕眩的主观感受，或旋转的动体，或表现特定的情绪和气氛。

(7) 升降镜头

摄影机在升降机上做上下运动所拍摄的画面，是一种从多个视点表现场景的方法。其变化有垂直升降、弧形升降、斜向升降或不规则升降。升降镜头在速度和节奏方面运用适当，可以创造性地表达一场戏的情调，如图 4.25 所示。

(8) 晃动镜头

晃动镜头指拍摄镜头过程中，摄影机机身做上下、左右、前后摇摆的拍摄。通常作主观镜头，如醉酒、精神恍惚等，或乘船、车摇晃、颠簸等效果，创造特定的艺术气氛。

图 4.25　动画《黎孕——三月三》中的升降镜头片段

(9) 甩镜头

这种技巧对摄像师的要求比较高，是指一个画面结束后不停机，镜头急速"摇转"向另一个方向，从而将镜头的画面改变为另一个内容，而中间在摇转过程中所拍摄下来的内容变得模糊不清。这也与人们的视觉习惯是十分类似的，非常类似于人们观察事物时突然将头转向另一个事物，可以强调空间的转换和同一时间内在不同场景中所发生的并列情景，这种拍摄手法用于表现内容的突然过渡。甩镜头的另一种拍摄方法是专门拍摄一段向所需方向甩出的流动影像镜头，再剪辑到前后两个镜头之间。甩镜头所产生的效果是极快速度的节奏，可以造成突然的过渡。剪辑的时候，对于甩的方向、速度和快慢、过程的长度，应该与前后镜头的动作以及其方向、速度相适应。

4.6 设计场面调度

场面调度意为"摆在适当的位置"或"放在场景中"。起初这个词只适用于舞台剧方面，是指导演对演员在舞台上表演活动的位置变化所做的处理，是舞台排练和演出的重要表现手段，也是导演为了把剧本的思想内容、故事情节、人物性格、环境气氛以及节奏等，通过自己的艺术构思，运用场面调度方法，传达给观众的一种独特的语言。

4.6.1 场面调度概述

1. 场面调度的概念和意义

由于电影和戏剧在艺术处理上具有某些共同性，"场面调度"一词也被引用到电影创作中，但其涵义却有很大的变化和区别。场面调度被引用到电影艺术创作中来，其内容和性质与舞台上的不同，还涉及摄影机调度（或称镜头调度）。在电影中，"场面调度"的涵义是指导演对画框内事物的安排，是在银幕上创造电

影形象的一种特殊表现手段，指演员调度和摄影机调度的统一处理。因为电视和电影具有相似的性质，所以它也适用于电视剧的创作。

构思和运用电影场面调度，须以电影剧本，即剧本提供的剧情和人物性格、人物关系为依据。导演、演员、摄影师等须在剧本提供的人物动作、场景视觉角度等基础上，结合实际拍摄条件，进行场面调度的设计。利用场面调度，可以在银幕上刻画人物性格，体现人物的思想感情，也可以表现人物之间的关系，渲染场面气氛，交代时间间隔和空间距离。场面调度对电影形象的造型处理，也起着重要的作用。

2. 场面调度的分类

场面调度系统地分为两个部分：演员调度和摄影调度。

(1) 演员调度

演员调度可分为如下几种：

① 横向调度：演员从镜头画面的左方或右方做横向运动。

② 正向或背向调度：演员正向或背向镜头运动。

③ 斜向调度：演员向镜头的斜角方向做正向或背向运动。

④ 向上或向下调度：演员从镜头画面上方或下方做反方向运动。

⑤ 斜向上或斜向下调度：演员在镜头画面中向斜角方向做上升或下降运动。

⑥ 环形调度：演员在镜头前面做环形运动或围绕镜头位置做环形运动。

⑦ 无定形调度：演员在镜头前面做自由运动。

导演选用演员调度形式的着眼点，不只在于保持演员和他所处环境的空间关系在构图上完美，更主要在于反映人物性格，遵循人物在特定情境下必然要进行的动作逻辑。

(2) 摄影调度

摄影调度是指导演运用摄影机的机位变化，即摄影机的运动形式，获得不同角度、不同视点的画面，展示演员与环境的关系和变化。根据镜头的距离，分为远景、全景、中景、近景、特写；根据镜头的运动，分为推、拉、摇、移、跟；根据镜头角度，分

为平拍、仰拍、俯拍、旋转拍等；根据镜头位置，分为正拍、反拍、侧拍等；根据镜头焦距，分为标准镜头、短焦距镜头、长焦距镜头、变焦镜头；根据镜头的视点，分为主观镜头与客观镜头等。摄像机调度的目的主要是让观众感觉亲临现场，摄像机似乎是同观众一起活动的，不断从一个场面走到另一个场面。

4.6.2 应用于动画中的场面调度

场面调度这词源于法国戏剧术语，意为"舞台化一个行动"，包括的元素有布景、灯光、服装及角色的行动。

场面调度是导演处理影片的一种强有力的手段，根据对场面调度各元素的不同处理，可以使电影具有不同的特征，拥有各自独特的风格。对于电影，给观众带来最强烈印象的东西，主要集中于场面调度的各方面。

动画电影是电影，以电影的基本概念来要求它是完全有必要的。现实中由于制作一部与真人电影等长度的动画片在客观交件上会碰上许多问题，如硬件规格、软件的技术限制、从业人员素质和相互之间的默契，还有经济效益等，以致使得大量动画片在追求质和量的统一上远不及真人电影。不过客观条件不是一成不变的，随着技术上的不断改进，客观条件的限制将会越来越淡化。这时对主观上的要求就显得更加重要，也就是要求在观念上得到改进以及从业人员的素质不断提高。做到这些，对场面调度的深刻理解是其中的一个关键要素。最早对场面调度运用于动画片中做了不少探索和实践的属美国动画，并且在这方面的确有所成效，如早期迪斯尼动画片《白雪公主》《美女与野兽》中，场景、服装、人物动作等都赋予了明显的戏剧效果。

1. 动画电影中场面调度的场景

场景是展开动画片剧情单元场次的特定空间环境，而每一个单元场景都是构成动画片环境的基本单元。结合不同单元的场景，可以大致判断出影片所涉及的时代、社会背景以及具体的自然环境、地域等。把握好各个场景之间的相互关系，对于整部动画片

叙事的发展和形成独特的风格起着至关重要的作用。

作为一门时间和空间的艺术，电影的场景不仅仅是一个人类事件的容器，更是动态地参与叙事行动。所谓的"构图"在电影屏幕上被打碎、变化、重新组合，是电影有别于绘画和摄影作品的最基本特征。同样，动画电影中的背景不能只是作为一张孤立、静止的绘画作品。如果它完全不与演员产生互动，不与剧情产生关联，那么它就不足以表达场景。换言之，脱离整个影片结构的单幅背景必然是毫无意义的。一个场景的整体设计，如风格统一、对叙事情节的促进、与人物的相关性等，极大地影响着观众对整部片故事情节的理解。

2. 动画电影中场面调度的服装

在许多成功的影片中，服装对导演来说远远不只是纯粹意义上的道具而已。正如特里弗·R.格里菲斯曾说过："演员的舞台服装的意义超出了服装本身。舞台服装在演出中起着重要作用，它使穿上特定服装的演员看上去像一幅立体图像。舞台服装能使观众多方面地了解角色及他们的突出个性，并能清楚地显示该剧所设置的时间、地点和时代特征。"所以服装和场景一样，在整个影片中也有它的特定功能。根据不同的剧情需要，服装既可以是对代表人物处在某个特殊时代、社会背景的真实再现；也可以是极端风格化，唤起对其纯粹视觉形式的注意，或是加强对人物性格特性的刻画。除此之外，服装具有为影片推动叙事和突显主题的功能，服装与场景的密切结合或相互烘托对影片整体叙事进程是有所增益的。

3. 动画电影中场面调度灯光的运用

在真实电影中影像的冲击力大部分来自灯光的运用，同样在动画电影中，灯光不只是为了照明，使观众能够清晰地看到物体及动作。掌握好灯光的运用，还可以有助于表达一种情感，或吸引观众注意一个关键动作和某些特定的物体，而且能为场景提供更大的深度，展现更丰富的层次。在黑暗背景中，一片明亮的亮光区域可以吸引观众注意里面的内容变化，同时一片相对较暗的

阴影则能掩饰某些细节，制造某些悬念。所以，在选择灯光时，要考虑到对场景会造成何种基调，对故事情节的发展有怎样的辅助作用，人物的性格又是如何才能得到更有力的刻画。

4. 动画电影中场面调度的角色

对于导演来说，场面调度中的角色不仅是指人物，它所涵盖的范围很广，也可以是指动物、机器人、物体（如桌子、玩具）等，甚至可以是一个形状（如几何形）之类的。场面调度可以使这些角色表达情感和思想，也可以激活它们，创造出不同的运动形式。在动画电影中，通过动画手段、绘画或者三维物体可以被赋予许多有生命的运动，从而来表现故事，推动情节的发展。

4.7 镜头的时间掌握和节奏控制

时间是动画中最难掌握的因素。最好的时间分配就是既能让观众看懂，又让观众觉得该转换的地方都转换了。

4.7.1 时间点和节奏概述

动画的时间可以分为微观时间和宏观时间两种。微观时间对于原动画师而言包括每个动作不同阶段张数的确定；宏观时间对于分镜头人员来说是指每个镜头持续的时间。

动画速度和节奏是由一系列不同瞬间动作变化的画面之间的距离和每张动画的拍摄格数来确定，即如何分配一个动作所规定的总时间。一般来讲，在规定时间内动作渐变距离大，每张动画占有的格数少，速度就快，反之则慢。

镜头长短是指连续拍摄的由很多幅画组成的电视画面，对被摄场景的气氛和表现效果影响极大。过长的镜头使人感受到拖拉乏味，过短的镜头看不清画面。所以不管是固定拍摄的镜头，还是运动拍摄的镜头，都应恰到好处地掌握镜头长度。

通常根据下列依据确定镜头长度：

(1) 以不同景别确定镜头长度

景别不同所含的内容多少也不同，要看清一个画面所需的时间自然也就不一样。对固定镜头来说，看清一个全景镜头至少约需 6 秒，中景至少要 3 秒，近景约 1 秒，特写 1.5～1.8 秒。对移动镜头来说，时间长短应以交待清楚所要表现的内容、动作的完整、节奏的协调为取舍标准。当然一个镜头的实际长短要根据内容、节奏、光照条件、动作快慢、景物复杂程度的需要灵活掌握。

(2) 以"叙述标准"确定镜头长度

所谓"叙述标准"是指随镜头而变化的画面内容对人们产生吸引力上的改变，即根据人们视觉情绪的高度来取舍镜头的叙述长度。

(3) 以节奏快慢确定镜头长度

根据抒情和节奏快慢的需要，高潮前后和段落结尾时的镜头长；快节奏时，镜头一个比一个短，甚至看不清转换画面。

4.7.2 时间掌握的分类

1. 分镜头中的真实时间掌握

根据真人表演动画分镜头中的动作所需的时间来设计。如真人转身需要 1 秒，设计动画人物转身时也应在 1 秒左右。真实时间的确定一定要准确，否则就会有不合情理的感觉，即便是夸张也应在基于真实的基础上进行合理的夸大。分镜头人员在设计此类镜头时一定要准备一个秒表，通过自己或朋友的模拟表演来确定时间，为原画设计具体的动作细节做参考。

2. 分镜头中的压缩时间掌握

把不必要的动作时间挤掉，比如说动作连贯的人物上楼的镜头，就是通过相似动作的剪接压缩时间的范例。动画中时间压缩的应用极广，可以在有限的播出时间内展现尽可能多的情节。

3. 分镜头中的延长时间掌握

对于某些重要的时间要表示强调时,通过镜头的切换可以延长动作的时间。

4.7.3 镜头剪辑的原则

(1) 准确把握推拉镜头的表意功能。推镜头是一种强调手段,强调重要细节、重要表情、强调重要的戏剧元素等。推的过程就是引导观众视线聚焦,实际上是引导观众的视线指向或集中于事物的某一局部。拉是一种展示手段,即对环境、气氛、空间的展示。最好的拉镜头在表现上是起到较好的揭示功能和展示效果的。

(2) 根据主题表现需要安排镜头顺序。编辑一组镜头时,应根据表达的需要,确定一种合理的程序,或是递进关系,或是对比关系,或是并列关系,或是积累关系,或是时间顺序,或是因果关系,以产生一种很好的视听效果。

(3) 镜头要成组进行编辑,声音要成段地运用。镜头成组,是指三个或三个以上的镜头组接在一起,这样,在画面创作中,容易在叙事清楚的基础上,通过对成组镜头的处理产生画面表现上的节奏感。在声音编辑上,声音通常不需要与单个镜头同行,而要求照顾到段落中重点声音与画面形象的对位。

(4) 同一组镜头应和谐一致。一般应把内容相关、色调一致的镜头编成一组。

(5) 用同一组镜头连续表现一个主体时,镜头编辑应遵循景别渐变的原则。景别逐渐变化,实际上是反映了人们在实际生活中逐渐接近或逐渐远离的视觉体验。画面上跳跃的景别变化与人们视觉经验不符,所以看起来也不舒服。

(6) 有效地控制固定镜头与运动镜头的比例。摄像时应根据观众心理需求的变化,有意识地控制运动镜头和固定镜头的拍摄比例,要适当地加大固定镜头量,控制运动镜头的量(有节制地拍摄运动镜头),注意利用移动摄影的方式加强画面的表现力。

(7) 对每段影片的声音进行选择和强化。对重要的声音形象予

以强化和适当延续，凸显出声音所代表的地域特征与时间特点。

(8) 长镜头与分切镜头的选择要适宜。当被摄对象动感较强、变化较明显、位移效果明显时，可以采用长镜头记录和表现；当被摄对象动感不强、变化不明显、位移效果也不明显时，应采用镜头分切，加强影片的节奏感。

(9) 合理转场。影片中自然段落(叙事段落)的转换要通过画面上时空的变化反映出来，这就是"转场"。

(10) 让每个镜头都发挥应有的作用。一段优秀的影片，就意味着每个镜头都能传达出一定的信息量。

4.8 不同类型的动画分镜头创作方法

一个故事可以有无数种分镜头表达方式，但在不同的条件下、需求下，分镜头设计可能存在着表现方法上的极大差异，比如蒙太奇如何使用，能否使用；镜头节奏应该如何定位；镜头选角、画面构图应该怎样处理……因此，充分发挥分镜头设计人员的创造力、想象力虽很重要，但也有一定的局限性。为了在实际工作中有的放失、合理而准确地完成设计，分镜头设计人员必须了解不同类型的动画分镜头设计方法。

4.8.1 不同受众群体的动画分镜头创作方法

1. 儿童受众群体

儿童作为目标受众的动画，其分镜头的首要原则就是清晰、易懂。由于儿童的视听感官与大脑仍处在学习阶段，他们的协调性、反应灵敏度都要低于成年人，因此在以下几个方面分镜头人员要有特别的考虑。

(1) 造型元素要相对完整。在画面构图上，造型元素要相对完整，慎用大特写这样的极端景别，如特写中的半边人脸、切掉一半的电话局部等。

(2) 镜头节奏要尽量放缓。在镜头节奏上，要尽量放缓，切忌跳跃性过大的镜头切换。

(3) 分镜头连接线性而平缓，镜头持续时间较长。儿童动画的分镜头连接应该是线性的、平缓的，每个镜头的持续时间也应该适当延长，镜头内人物的动作尽量完整，以便孩子们可以有条不紊地建立视觉联系，理解剧情。

(4) 避免使用对儿童身体有损害的镜头特效。镜头的剧烈运动、镜头的过频切换、画面的快速变化，对儿童的视力有较大的危害，忌用。

(5) 避免设计太过暴力、血腥的镜头。由于儿童的身心均处在生长发育期，人生观、价值观和世界观尚未建立完整，动画镜头所表现的内容会潜移默化地影响儿童的心理发育及行动表现。

2. 青少年受众群体

当今的电视、电影、网络媒体如此发达，耳濡目染这些视听媒体的青少年都已经具备了不弱于成年人的理解力，因此关于儿童动画的所有禁忌在这里都可以放开。需要注意的是，对于活力十足、强劲有力的视觉刺激，青少年的需求甚至大于成年观众。

(1) 取景角度新颖而富于冲击力。在镜头画面上，不仅可以使用所有景别的构图、新颖而富于冲击力的取景角度，更应该强调这些极端效果的使用。

(2) 镜头节奏简短有力、充满变化。在镜头节奏上，应该做到简短有力、充满变化。

3. 成年人受众群体

对于成年观众，分镜头设计的侧重点定位比较复杂，它取决于对不同受众群体的细分，如目标观众的性别、文化程度、欣赏倾向等，它与不同主题诉求的分镜头特点更为相关。

4.8.2 不同制作工艺的动画分镜头创作方法

1. 二维动画片

传统的二维动画片，论画面的立体感有多强，终究只在二维空间上模拟真实的三维空间效果，其制作方式本身决定了一些制约因素，加上成本控制因素，就要回避某些难于实现的镜头设计方案。

(1) 精简场景有透视变化的运动镜头。到成本的限制，在传统的二维动画中一般都尽量避免复杂的涉及背景透视不断发生变化的推、拉、摇、移镜头。如果因为剧情需要必须画出有场景透视变化的动画，背景的线条应尽量简化，以减少工作量。

(2) 减少群集大幅度不同动作的场景。人物的复杂穿插、超大场面的复杂动作的群集动画，需要投入很多的时间和精力才能完成，因此，如果不是必需的，应尽量减少这种场面的出现，动画素材也可以重复利用。

(3) 让人物多做循环动作。这种做法不但能让画面生动、丰富，还能非常有效地减少工作量。一般出现众人走路、跳舞时，常会用循环动画来表现。循环动画的使用必须按照剧情要求来设计。

(4) 强调物体的重量和弹性变化。传统二维动画，还特别强调物体的重量表现和弹性变化，这是因为背景和人物一般均为单色平涂，质感不强，通过夸张重量和弹性变化能引导观众理解物体的质感和受力情况。

(5) 变形动画中自由丰富的想象力。二维动画手绘的自由性加上作者丰富的想象力，在处理变形动画上具有独特的优势，在分镜头的设计上也应将这些特点加以强调。

2. 三维动画片

电脑三维动画片的分镜头更像是影片制作的蓝图，因为后期的调整相对二维动画会方便很多，但也应掌握一些基本技法。比如镜头设计中只拍摄场景的一半，那就不需要把其他角度的模型都建出来，以节约时间和成本。

(1) 概括性地分解动作设计。设计人物动作的时候不用将分解动作画得太细，这样给动画师更多自由发挥的空间，但动作幅度和躯体变形也不能过大，这样会增加难度，也容易失去手绘那种潇洒的帅气。

(2) 虚拟摄影机可拍摄任意角度。在三维世界中运用虚拟摄影机，只要条件允许，动画的分镜头可以设计得更加随心所欲，让观众更能够欣赏到精彩绝伦的动画作品。

3. 定格动画片

定性格动画片按照制作材料，可分为用木偶、泥偶、塑胶偶、海绵偶、毛线偶等做的动画，它们可以模仿人或动物，随意挪动身体，更可完成现实生活中人与动物所不能完成的夸张动作。人偶的活动场景主要在制作好的模型场景中，其拍摄方法和真人电影类似，只不过变成了非连续的逐帧拍摄。定格动画人物的表情变化一般通过替换人物头部来实现，所以成本有限，人偶精度较低的时候要避免复杂、细微的表情设计。

4.8.3　不同传播媒介的动画分镜头创作方法

1. 影院动画片

影院动画片，画面精确度更高，角色动作更流畅，引人入胜的大场景比重更多。相对较长的制作周期，给分镜头人员提供了更充裕的时间去设计，大手笔的投入也让镜头的设计更加自由，对人物表演的要求也更高。由于影院动画片需要在电影院的大屏幕上观看，分镜头设计人员必须要考虑到观众视点的特征，在分镜头中，尽量少用大特写景别，以免视觉冲击力过大，让人难以接受。

2. 电视动画片

电视动画片指在电视上进行连续播映的动画作品，又称TV版动画片。在最短的时间内做完动画，是分镜头人员考虑的首要问题。过于复杂、长时间的动作，一般都会被分切成不同景别的

镜头交替出现。人物身体大部分保持静止，仅头发和眼睛动一动，有时甚至干脆让人物完全静止，通过镜头的运动来营造动感，"拖延时间"。不过在最关键、最吸引观众注意力的镜头上，还是会投入较多的精力完成，避免全片做成"活动幻灯片"。这类动画片在情节表达上，相对的中、近景景别比较多，同时也可以适当使用特写镜头来增加画面的冲击力。此外，为了提高分镜头的绘制效率，人物造型、场景等不用画得过细。

3. 实验动画片

实验动画片，又称艺术性动画片，通常是以非商业性目的制作的动画作品。篇幅大多较短，镜头的设计也就更加随意，更具个人风格。镜头处理的标新立异是实验动画制作者的追求之一。

4. 广告动画片

广告片动画的一般长度为 5 秒、10 秒、15 秒、30 秒、45 秒和 60 秒。其本质就是动画短片，只不过它是以广告宣传为主，必须清晰明确地表现出产品的显著优点或者特征，最大限度地体现产品的卖点。产品造型一定要醒目突出，卡通形象可爱，有亲和力，以开心的表情为主；用色方面，多用鲜亮协调的搭配，画面干净、有序，构图平衡、大气，充分显示出厂家的实力雄厚。

5. 网络动画片

这里讲的网络动画主要是指 Flash 动画。由于 Flash 动画分为两类——逐帧动画和区间动画，所以分镜头中设计人物动作时可充分发挥区间动画制作周期短、效率高的优势，多设计能用区间动画直接完成的动作，以减少影片的制作成本。

4.8.4　不同题材的动画分镜头创作方法

1. 抒情类题材动画片

该类题材包括唯美童话故事、浪漫爱情故事等动画。故事多旁白或内心独白，节奏较平缓，以抒情为主，分镜头也应体现出

这些特点。镜头的长短重点取决于影片想表达的内容。

2. 动作类题材动画片

该类题材包括体育运动、人物打斗、机器人大战等动作场面较多的动画。动作戏常见的镜头处理方法有以下五种：

(1) 短镜头快速组接。短镜头配合人物动作能营造强烈的动感。但要注意镜头的时间分配不能均等，要有节奏地变化。

(2) 多角度、多景别的镜头切换，避免单一角度引起审美疲劳。合理地应用人物冲镜头的视觉冲击效果，增加代入感，必要时倾斜角度的取景能营造一种紧张的氛围。

(3) 添加广角镜头。广角镜头的适时添加，能使人物动作强化，增强气势。

(4) 镜头运动与人物动作结合。镜头运动与人物动作的巧妙结合，同样能起到画龙点睛的作用。

(5) 使用特效光影。特效光影的应用使动作场面更加精彩，如人物快速闪身时留下的残影，快速运动时的背景动态模糊，甚至采用速度线的效果背景来替换真实场景。

3. 悬疑类题材动画片

该类题材包括悬念剧、推理剧等动画，其分镜头应突出悬念，吊足观众胃口。

4. 搞笑类题材动画片

搞笑类动画分镜头中为了突出人物表演，动作镜头较多，人物表演要更夸张、更典型。漫画符号的应用很普遍，效果背景的应用同样很常见，给人一种轻松、幽默的感觉。镜头长度以短镜头为主，节奏轻快。

5. 史诗类题材动画片

史诗类动画分镜头为了强调场面的大气和剧情的厚重，关系镜头较多，人物表演较为写实、稳重。

4.9 本章小结

动画分镜头是动画片视觉化构架故事的方式，它将文字剧本转化为生动的画面并配以相应的文字说明，是未来制作动画的蓝图。分镜头属于非常重要的前期设定工作，它决定了其后各部分动画制作工序的基本施工方案，对绘制人员的素质要求很高，不仅手绘功底要扎实，还要会表演、能导演。本章通过《黎孕——三月三》案例分析和丰富的例图，讲解了动画分镜头的基础知识、镜头的分类及景别的种类、镜头构图、轴线、分镜头场面调度，最后介绍了各种不同动画的分镜头表现方法。

4.10 本章作业

1. 动画分镜头人员需要具备的基本素质是什么？
2. 画分镜头的具体步骤是什么？
3. 处理摇镜头中背景透视变化需要注意哪些问题？
4. 什么叫镜头？关系镜头、动作镜头和渲染镜头的区别是什么？
5. 镜头的构图设计：不同景别角度的镜头构图。
6. 镜头运用综合练习：绘制《黎孕——三月三》的分镜头设计。

第 5 章 动画设计稿

学习目标与要求

本章教学，以如何制作动画设计稿为核心，全面深入地讲解动画设计稿的基本概念及制作方法，循序渐进地展现动画设计稿的创作流程。通过对本章的学习，能够掌握动画设计稿创作的一般方法和程序，了解动画设计稿创作基础、动画设计稿中的镜头运动规范及细化、动画设计稿的创作流程以及动画设计稿的标注、制作和使用原理，能够学以用之。

学习重点与难点

1. 动画设计稿的创作基础。
2. 动画设计稿中的镜头运用规范及细化。
3. 动画设计稿的创作流程。

实践教学内容与基本要求

教学内容：动画设计稿的基本概念和规范、动画设计稿中的镜头运用和标注、动画设计稿的创作流程等。

教学基本要求：通过案例展示和案例分析，使学生掌握动画设计稿基本核心和创作流程，掌握在动画创作中如何进行动画设计稿的设计与制作。

5.1 设计稿的创作基础

在工作室里,设计稿是一个介于分镜头和原动画之间的工作步骤。简单地说,设计稿画家是把画面分镜头台本转变成一组可以供原动画人员使用的图画。这些图画作为人物调度、摄相机运动以及背景绘制人员的参考,用来为最终影片的生成打下基础。

5.1.1 设计稿的基本内容

从根本上来说,设计稿包括三个方面:
(1) 给摄制人员提供摄影规格框形式的技术信息。
(2) 给原动画人员提供动画的动作指示。
(3) 给背景绘制人员提供背景的设计。

5.1.2 设计稿的定义

动画设计稿是根据动画特有的画面分镜头,进行动作设计、场景设计等镜头画面设计工作。它为原画、动画、绘景、摄影等后续工作提供具体的动画施工图。

设计稿也叫作构图。构图,顾名思义就是画面的构成,也是一部卡通片要正式生产的第一关。前面的企划属于设计部分,这些设计好的造型、场景和脚本,要交给构图师做画面的设计,根据脚本的指示和说明来画出详细的设计稿,包括:人物 (pose) 从哪里移动到哪里,画出和脚本上所示同样的角度或动态的人物,并依照对白长短增加人物姿势 (这些姿势都具代表性,可表达出该镜头人物的表情、动作、位置、角度等),还有背景等相关设计工作。设计稿是为原画、动画、背景及摄影等后续的具体工作提供制作的标准的施工图。

5.1.3 设计稿在动画创作中的重要性及作用

动画片中的设计稿，是动画艺术创作过程中的重要环节之一，影片中的推、拉、摇、移以及近、中、远、特等镜头，都是先创作出画面分镜头，再根据设计稿来确定具体的起止路线、活动范围等基本要素。例如人物在镜头中的一切活动范围、动作要求、前景、中景、后景，以及道具之间的关系，或者拍摄和移动的效果，都同设计稿的规划有直接关系。通常我们把设计稿这个环节，看成是动画片具体施工的蓝图。这个环节工作质量的好坏，直接影响到整个动画影片的艺术质量和技术质量。所以这个工作环节不能忽视。在具体的施工过程中，设计稿是一个承上启下的重要工作。承上是指设计人员能否领会导演的总体创作意图，把握整个影片在艺术上的风格追求，最大程度地实现原创的本意，准确地把分镜头中的六个动作和表演等要求具体落实；启下是指这一环节对下一步工作程序——原画创作的艺术质量有着直接影响。从动画片的分工来看，设计稿的完成标志着动画片的前期工作结束，中期工作由此展开，负责原画设计的工作人员，将严格地按照设计稿的施工蓝图，一个镜头、一个镜头地逐步制作。

动画设计稿是前期制作阶段中最后一个环节，它的主要任务是根据台本（分镜头）样式来设计每个镜头将要出现的内容，包括制定作画尺寸大小、镜头移动范围和速度、背景的细化、人物角色的出场位置、表演中的动态范围等。制作好的动画设计稿，将会给原画、动画与背景部门的工作一个很好的质量保证。

5.1.4 设计稿制作前的准备工作及注意事项

1. 绘制动画设计稿所需要的准备——前期准备

前期的准备很重要，要把分镜头和角色造型、场景设计、服装道具等，包括人物的表情谱、动作谱、人物的比例图、规格框、自动铅笔、彩铅、直尺、曲线尺、定位尺动、画纸等诸多材料准备齐全。

2. 创作前注意事项

(1) 要深入地研究剧本，了解故事内容。设计稿人员在创作前应该仔细阅读分镜头和剧本，读懂剧本十分重要，了解影片的叙事方法、故事的结构形式。如果不懂得深入地了解研究剧本，不了解故事内容，不懂得故事的结构和人物的内在精神实质，就不能设计出让人眼前一亮的设计稿。

(2) 整理思路、搜集素材时注意观察生活中的细节。常言道："行成于思。"在设计之前，应该反复考虑剧中的各种角色关系，随着角色之间的冲突碰撞、故事情节的向前推进，就要进行一系列菜单似的排列，然后一一分类整理，待理清之后，再找相同的剧寻找切入点，一步步往下走。

有时候在创作中，要充分地运用生活中观察到的点点滴滴，把这些加以夸张，使剧中的角色丰富起来。

(3) 领会导演的总体艺术构思，创作出引人入胜的精彩画面和精美的构图。作为设计稿的创作人员，在创作开始，就应该严格地领会导演的总体艺术构思，熟悉掌握剧中所需要的各种因素。只有做到了深入了解的认识，才能创作出引人入胜的精彩画面和精美的构图。

3. 创作设计稿中需要考虑的问题

(1) 确认所有元素的明晰度。
(2) 检查设计的简单性。
(3) 检查位置的关键。
(4) 强调角色的动作的描绘原则。
(5) 采用"出框画法"保证边缘部分的安全性。
(6) 检查细节、物体、道具等的稠密度。
(7) 同原动画人员一起检查尺寸大小以保证角色符合要求。

5.1.5 设计稿工作人员须具备的条件

(1) 具备广博的文学、历史、音乐、舞蹈、戏剧戏曲、雕塑、绘画、

建筑等各个艺术门类的知识。

(2) 有广泛的文体兴趣爱好，比较全面地了解自然科学知识和社会科学知识，熟悉世界各地的文化背景与风土人情，具有比较熟练地驾驭历史题材的能力。

(3) 要具备很强的造型能力和动画专业知识，具有丰富的动画领域从业经验；能够认真深入地研究剧本、了解故事结构；整理思路、搜集素材时，注意观察生活中的细节。

(4) 在具体的工作中，能领会导演的总体艺术创意图，工作中头脑清醒、条理清楚，具有给影片中所出现的各种角色分门别类的能力。

5.2 动画设计稿的创作流程

动画设计稿制作内容一般包括三部分：

(1) 设计摄影框(规格框或画框)的大小与位置。确立绘制范围的大小与推、拉、摇、移的位置范围。

(2) 绘制背景线稿图。根据分镜头与场景造型绘制详细背景线稿，以交到背景部门进行上色。

(3) 绘制角色动态图。根据分镜头内容绘制角色主要动态，以交于原画部门进行更详细的动作设计。

在设计的时候首先要确定镜头的景别，如果是中景镜头，在动画纸上就会有一个标准的大小，那就是9规格或者10规格。按照行业的一般操作经验，中景可以把摄影框定在9规格或者10规格。现在暂把它定在9规格，借助直尺用2B-48铅笔描绘一个十字中心，然后根据十字中心再描绘一个9规格的画框。另外，除了要描绘9规格的画框(外框)，还需描绘一个内框，内框是根据外框的尺寸而改变的。现在流行的做法是在外框的规格上缩小1.5格左右。如果外框是12规格，那内框就可以画成10规格；如果外框确定为8规格，那么内框则可以定为7规格，总之要留一部分安全区域，如图5.1所示。

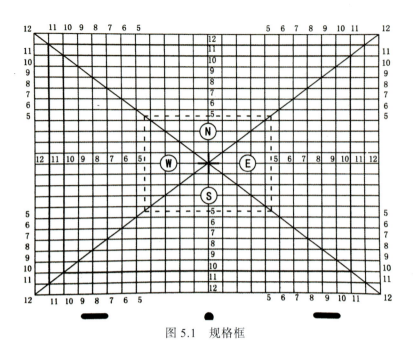

图 5.1　规格框

5.3　人物设计稿

1. 造型的速写

速写是使用单色工具在相对较短的时间内，抓住人物最为生动的动态特征，捕捉最具有代表性的运动瞬间，很快地用几条动态曲线将人物动态记录下来，然后根据对人物造型的理解，参考人物静止时的造型形态补充整理完成。

2. 基础训练

画动画人物之前，不仅要研究人体的结构和比例，还要研究人物在运动中的变化规律。通过不断地默画与临摹，来提高动态或静态人物的写生能力。然后根据写生下来的动态或静态，通过想象和对其造型的把握，画出这一动态不同的角度和一连串的动作。

3. 人物的比例

在任何一个画面被设计出来之前，设计稿人员应该有一套定稿造型，这上面会有每个人物（或动物）的精确比例，为具体的设计提供人物之间互相的比例和人物与背景之间的比例。通常在提供

的造型资料中，还有表情、动作、阴影等造型，以利于人物的动作和形象的设计。

4. 单幅人物设计稿

根据分镜头台本的提示，先画出草稿。一般情况下，单幅的动态动作不多，只要画一幅设计稿就可以了。用草稿的形式，可以用简练的线条画出大的人物结构关系、比例、动态、表情、服装等。最后可根据草稿整理出设计稿的正稿，特别应注意的是正稿要有明暗关系。

5. 多幅人物设计稿

画多幅人物动态，则需要画很多幅设计稿，要把关键的动作变化，按照分镜头台本的要求以及导演的意图，以动态的形式设计出来。在设计连续动作的时候，首先要把动作的草图画出来，把人物的动作、比例概括地表现出来，把动作过程中的连续动作都画出来，为正式的人物设计稿的设计提供参考。

6. 人物的动态设计

人物动态的设计是根据分镜头台本所提示的意图绘制出来的。一般情况下，人物动态会以两种形式出现在原画面前：第一种是单幅人物动态，只要画一幅设计稿就可以了；第二种是多幅人物动态，就是会画很多幅的人物设计稿。

7. 同描

在动作的设计上，动作幅度有大有小，也有相对不动的部分，在画到下一张时，要把上一张的相对不动部分，按照原画的位置画出来，这种方法叫同描。

8. 组合线

组合线是设计稿中为了与前景运动着的角色进行位置对位，而特别标注出来的一条或多条位置线。具体到某一镜头中，组合线的多少是根据镜头的复杂程度和具体需要决定的，是为了对角色起到局部的遮挡作用。人物与背景设计完稿后，人物与背景的接触面、

需要对位的地方，用红色铅笔标明位置(REG)，再绘制出相同的两张组合线稿，一张随人物送给原画，一张随背景送给背景设计。

5.4 动作设计稿

造型设计的目的是为原动画创作人员提供"关键动态"，这些动态必须能够显示角色动作的开始位置并说明动作的内容。根据不同动画公司的要求，造型可以是一个有大体感觉的简单结构，也可以是包括所有角色造型细节的全部关键动作。

5.4.1 动作设计稿的内容

动作设计稿是整个动画设计稿中的重中之重，通过它的设计，能使主体人物或动物的动作、表情、性格等一系列相应的提示，都具体表现出来。在这一环节当中，作为动作设计稿，首先要给出主体人物或动物的主要位置和表情，以便更好地理解人物或动物在镜头中的行为动作、夸张的幅度，以及移动的速度。

1. 动态编号

动态编号就是把动作的张数，按照顺序所编写的号码。若写在右下方，就用底部定位孔；若写在左上方，就用顶部定位孔，如图5.2所示。

- 系列编号；
- 集数；
- 镜头号；

还有A、B、C层和动画姿态编号。

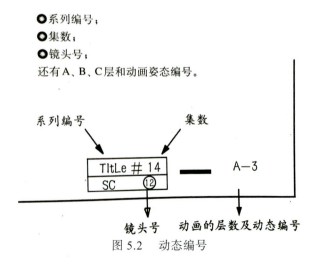

图5.2 动态编号

动态编号写在纸边缘的右侧中间，用于每个动态。每一层的第一个动态要重新复印蓝色的取景框，在下面的动态中，如果框有所改变，要用黑色画出相应大小的画框，如图 5.3 所示。

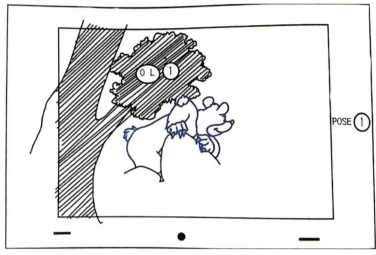

图 5.3　取景框

2．定位孔指示

定位孔指示只是为了标明动画定位孔上、下位置的指示。这个指示写在右上方，用于顶部定位孔；写在右下方，用于底部定位孔。

定位孔有以下几类：

(1) 顶部定位孔。

(2) 顶部补充定位孔。

(3) 底部补充定位孔。

3．轮廓线

如果有轮廓线，可以用红色标出，别忘了与轮廓线相关的背景或部分的编号。如果轮廓线用计算机来做，就用蓝色标出，但要在相应的背景上能够一直看到与蓝色相同的红色轮廓线，如图 5.4 所示。

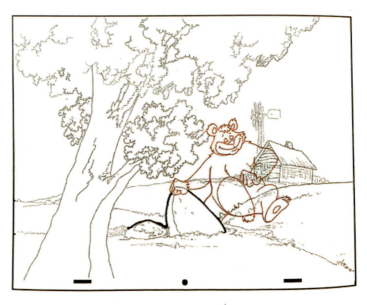

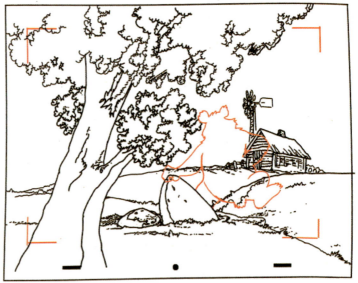

图 5.4 轮廓线

4. 上色线

上色线是指人物或物体移动时被画框分割开时所必须画定的线。画上色线，主要是避免上色时由于色彩上的不到位置，拍摄时就会穿帮。如果一个上色的人物或物体被框切开了，就一定要做一条上色线，与背景安全框相对应，在框外部 1.5cm 到 2cm 处。上色线画成黑色，如图 5.5 所示。

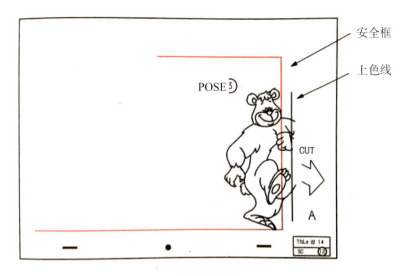

图 5.5　安全框和上色线

5．动作的理解

用各种箭头等辅助手段，指定动作将要运动的方向和到达什么位置，这种方法叫动作的理解。在设计动作时，不可能每一张每一个动作都画全，可以画出箭头指示，标出动作的方向来帮助一个动作的理解。进景和出景的指示用红色箭头表示，如图 5.6 所示。

图 5.6 动作

6. 对白/口型

如果有对应于一幅画的对白,或遇到一个特别呆板生硬的动作,很难用图画来完全解释明白时,就把对白或动作的解释依据连环画的原则写在一个框里,如图 5.7 所示。

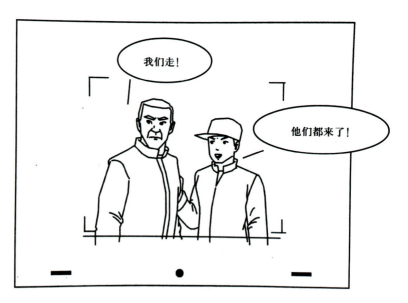

图 5.7 对白

7. 清稿

清稿是指当画稿很乱、模糊不清、结构不准时,所做的必要

的誊清工作。创作设计稿时，特别是在表现动画的主体人物或动物的动态时，应该忠于原来的造型，表现出人物确切的结构和体积感。若是主体人物或动物的结构和动态不很准确的话，那就必须清稿；如果人物比例正确，动作生动，那就不必清稿。

为了清楚地表现出一个动作，结构好的草图比一个清过稿的动态更好，所以在设计时应尽量地把原来鲜活生动的动态保留下来（清稿经常会使动作僵硬），如图 5.8 所示。

可以在同一张纸上画出好几个动态来明确指示一个动作，但别忘了标出动态的顺序。如有必要，可以在每个动态旁边用黑色标出人物的名字。

8．动作连景

在两个镜头之间动作连景的情况如下：

(1) 把连景指示放在动画设计稿的第一个动态的框的左边或上方，以便与前一个镜头连景。

(2) 把连景指示放在动画设计稿的最后一个动态的框的右边或

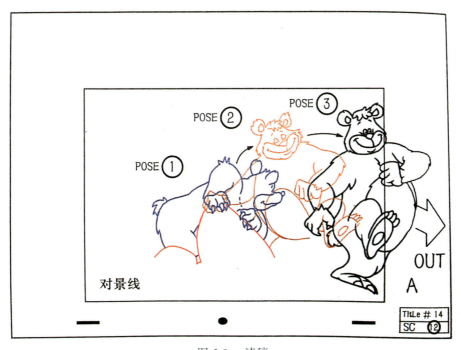

图 5.8　清稿

上方，以便与后一个镜头连景。

要得到更为柔和的连续性，后面的镜头应在位置、动态、目光方向、服装、表情和与别的物体的关系上连景，在框中的位置也应连景，如图 5.9 所示。

一个镜头结尾如果没有连景，用红笔画一条线写上"切"，如图 5.10 所示。

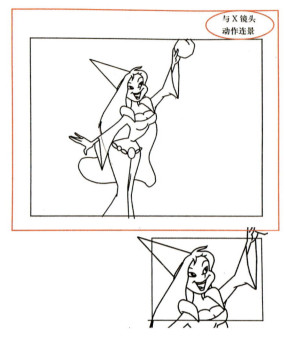

图 5.9　动作连景

图 5.10　摄影表

9. 调度

调度是指如何把角色放在场景里的合适位置上,并同道具以及其他角色保持一定关系。场景的调度有助于渲染气氛,创造适合动作发生的环境。

需要注意的事情之一是观众看这个场景时的视角,这涉及"轴线"理论。轴线是一条想象中的横线,它建立了观众与角色的位置关系,如图 5.11 所示。当摄影机开始移动时,它可以移到轴线一侧的任何位置。如果穿过轴线,角色相对于观众的位置就颠倒了。这样,观众会感到迷惑,不知道自己到底在哪里。

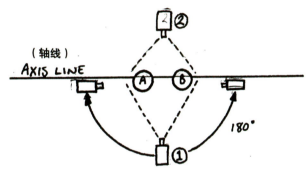

图 5.11　轴线和调度的关系

调度更直接涉及角色,以及这个角色在一个特写或长镜头中到底放在场景的什么位置。角色的物理特性也必须要考虑:角色在场景中的位置是否反映了他们的性格特点?是否需要强调或不再加以强调?

场景调度其实很简单,有些简单的规则或原理可以遵循。主要原则是:确保角色在银幕上有足够的地方或空间做需要他做的动作,动作要能够放入电视安全框里面,否则,视频转换后就失去了角色的一些动作。另一个原则是:在腰部镜头到特写镜头里留一定的引导空间,引导空间是银幕上角色面前留下的一点空间,包括从角色脸部到他注视着的银幕边缘,应该把角色往与他注视方向相反的那边放,这意味着角色前面的空间应该比后面多。

5.4.2 动作设计稿的创作步骤详解

用彩色铅笔区分不同层的人物，是设计稿中比较常用的手法，这样做主要是避免造成分层的混乱，为下一道工作提供清晰准确的依据。彩色铅笔所画出来的都是具体动作的起止、运动方向等，是镜头所要表现的全方位阐述，如图 5.12 所示。

在设计稿中，设计带有纵深透视处理的时候，一定要把握好透视的准确性，这是非常重要的。

在表现人物动作时，对主人公的动作，包括表情在内，都要进行大胆的夸张和变形，而且要夸张到位，变形得过度。动画片本身就是一个假定性特别强的艺术表现形式，所以它的表演要在写实的基础上进行大胆的、极度的夸张变形，只有这样，才能达到预期的目的。所以，在人物的动作表演上，尽量地放开手脚，把戏做足，不能按照常规的感觉去做，否则出来的动作就不是很舒服，动作过一点、大一点也没关系，如图 5.13 所示。

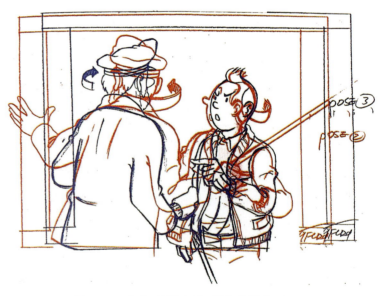

图 5.12 《丁丁历险记》彩色铅笔分区

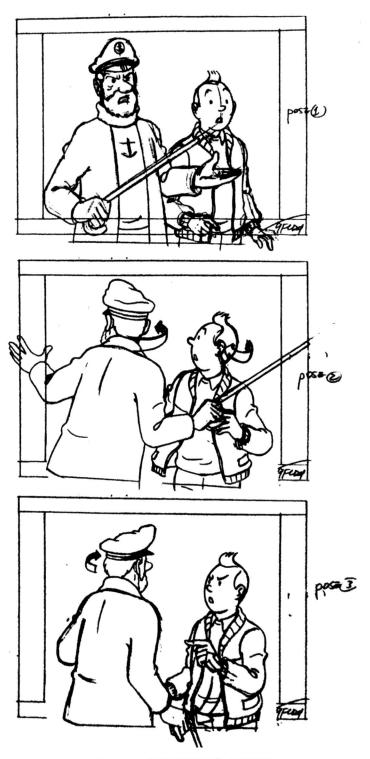

图 5.13 《丁丁历险记》分镜设计

5.5　设计稿的镜头运用规范

5.5.1　多动态绘制

角色运动在动画片制作中制作难度是最大的，所以原画动画制作人员占了动画公司工作人员很大比例。

在设计稿中并不需要表现太多角色的动作，因为动作一般来说是归到原画环节中去全部实现的。

设计稿只需把角色出场的位置、运动方向、比例、结构、表情以及几个关键的动态把握好就可以了。设计稿在实际操作中往往是根据分镜头来进行绘制的，即分镜头中有几个角色动作，设计稿就需要几幅。分镜头如果只画有两个角色动作，则设计稿也只需画两幅。

不过，如果遇到要求较高的影片，情形就不一样了。高质量的动画片在设计稿环节中要求非常高，它不仅要求背景明确精细，而且要求角色动作细腻到位，即便是分镜头中没有设计到的动作，也有可能需要设计稿人员绘制出来，大有取代原画之势。其实这样做就是为了严把质量关，把握好设计稿的质量，接下来的环节基本就可以"安枕无忧了"。

在分镜头与设计稿中把角色动态称为pose。

如果某镜头角色在分镜中只有一个动态，就在画好的角色动态旁标明Pose1/1，意思是此镜头一共有一个动态，现在你看到的这一张就是本镜头的动态。

如果分镜有两个明显动态，理应按照先后顺序在画好的第一张动态旁标明Pose1/2，意思是此镜头一共有两张动态，你看到的这一张是第一张动态；然后在第二张画好的动态旁标明Pose2/2，表示这是第二张动态，如图5.14所示。

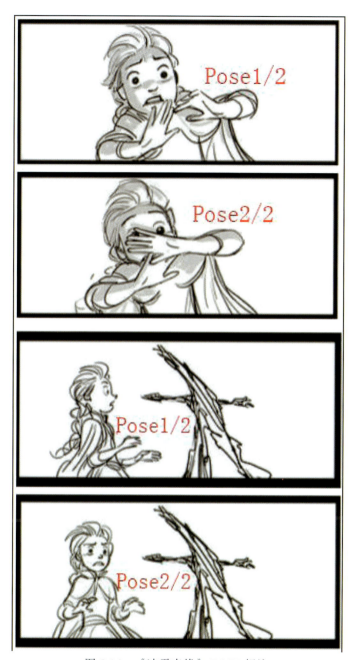

图 5.14 《冰雪奇缘》POSE 标注

5.5.2 入画与出画

 入画与出画是常见的动画镜头,一般来说,角色在画面的一方入画,然后在另一方出画,如下方入画上方出画,左边入画右边出画。在角色入画之前与出画之后,画面会有一段时间的空景(也就是只有背景没有角色),这"一段时间"是根据剧情需要所

决定的，有的大约几秒钟，有的也许只有几帧的时间。

如图 5.15 所示，可以看到入画与出画都有特殊的标记，除了有箭头指示以外还兼有英文说明，当然也可以中文标示。

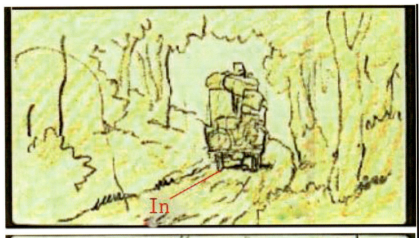

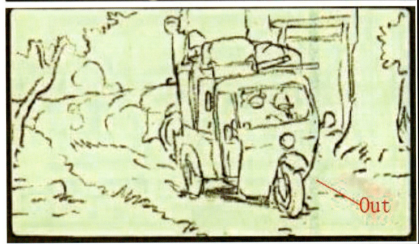

图 5.15 　《龙猫》入画 /in 和出画 /out

5.5.3　不动层 (HC) 的制作

不动层，就是某些物品或对象在某个镜头中完全不动，设计稿、原画、动画只需绘制一幅即可，比如一个茶杯、一双鞋等。不动层在设计稿中的缩写是 HC，它不属于背景层，也不是角色层，通常指的是道具，也有的是场景的一部分，甚至是某个完全不动的角色。不动层与背景明显的区别在于背景是用颜料色块堆积绘制，而不动层是用动画线条绘制轮廓，然后由上色部门用单色填涂而成，两个部门绘制出来的风格效果也不太一样。只用线条配

以单色填涂对象的不动层,虽然立体效果要比背景差一些,但是比背景更节约成本与时间,而且与角色融合得更自然。比如有个桌子在第一个镜头中是作为不动层的,但在下一个镜头中却被人打碎,这样的对象就不能作为背景来绘制。假设前一个镜头的桌子用背景的色彩来堆积塑造,而后一个镜头因为桌子有动作所以就只能平涂上色,这样势必

造成前后镜头桌子的风格不一致。

一般来说,不动层是脱离角色层单独绘制的,不要将它与人物动态画在一张纸上,如图 5.16 和图 5.17 所示。

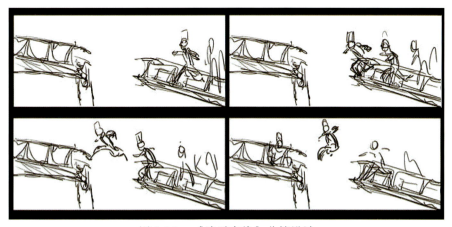

图 5.16　《冰雪奇缘》分镜设计

图 5.17　《龙猫》分镜设计

5.5.4 对位线

在早期的动画片中,还没有层的概念,制作动画片非常困难与繁杂,不管是活动画面还是静止画面,每一幅都要重新绘制。后来有人发明了赛璐珞动画技术,就是把运动的角色绘制在透明胶片上,在拍摄时把背景放在最底层,然后盖上这种透明的赛璐珞胶片进行拍摄,这样就不会遮住背景了。当然如果角色比较多,就会有很多层赛璐珞,层越多,影像就会越模糊兼有色变,所以一般控制在六层左右。这种看似简单的赛璐珞技术一直沿用了几十年,见证了动画业从雏形到辉煌的一个过程,为动画的商业化做出巨大贡献,直到20世纪90年代才被电脑技术所取代。电脑技术中的"层"理论上可以到达无限,因为它不像赛璐珞那样有折射、色差、光的衰减等物理技术问题。

一般背景层都在最底层出现,角色动作层在背景层的上面。假设背景是一栋房子,要绘制一个角色站在窗户旁看向外面,此时就要结合窗户边缘绘制一个角色,这个角色的身体不能超出窗户边缘,否则将出现穿帮。这时候就需要绘制一个对位线,以供原画、动画和上色人员参考。

图 5.18 所示为《亚特兰蒂斯》中的一个镜头,背景是水潭与石板,人物以及水纹属于动态层,是放在背景层上方的,男主人公双手放在石板上,而

图 5.18 《亚特兰蒂斯》对位线镜头

身体却在石板的后面,这个时候就要把石板轮廓当对位线,即身体不能越过背景石板轮廓,以造成身体在石板后方的视觉效果。对位线往往在设计稿中的背景层与角色动态层,用红色铅笔精确标注,并注明 R 字母,或者直接写上"对位线",背景、原画、动画与上色部门将会使用它来进行精确对位。

因此,在有涉及对位的动画镜头中,除了要绘制摄影框、背景图、人物动态之外,还须单另绘制一张对位线图,如图 5.19 所示。

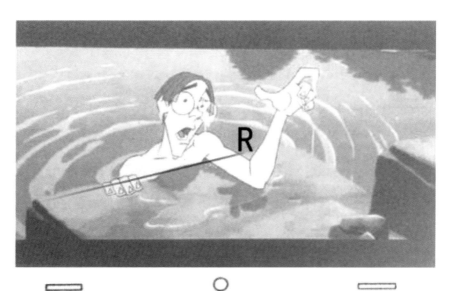

图 5.19 《亚特兰蒂斯》

5.5.5 借用镜头

在一部 20 分钟的电视版动画片中,一般会有 200 多个镜头,而这 200 多个镜头中会有 200 多幅背景。理论上每一个镜头会有一张背景,不过背景数一般来说数比镜头数少一些,因为现代商业动画片为了节约成本,往往会重复使用某些已经出现过的背景。例如在最常见的对话戏中,一般频繁使用正打、反打镜头,导演自然会重复使用背景,因为角色在对话的时候空间是基本不变的,虽然人物的动态不一样、内容不一样、时间不一样,但只要摄影的角度不变,在前面出现过的背景,在后来的镜头中一样可以使用,如图 5.20 ~ 图 5.22 所示。

图 5.20 《千与千寻》借用镜头①

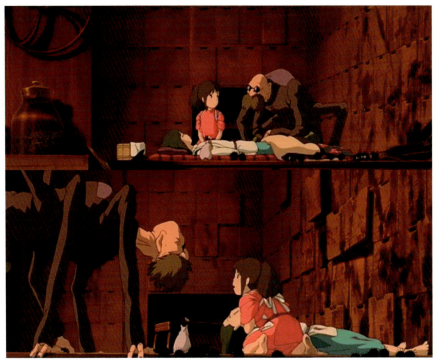

图 5.21 《千与千寻》借用镜头②

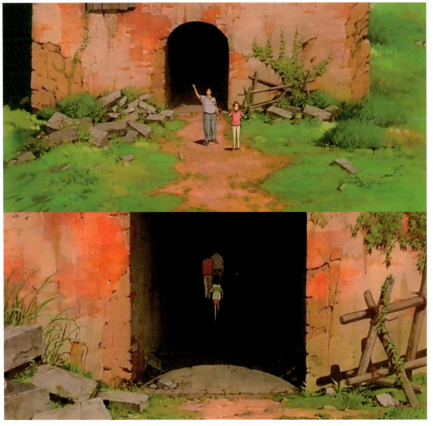

图 5.22 《千与千寻》借用镜头③

借用镜头的原因很大一部分是为了节约成本与时间，同时也是镜头需要，应该重复使用的完全可以大胆借用。

5.6 镜头运动

5.6.1 推镜头

镜头推拉是电影、电视中一种常用的镜头处理方法，如图5.23所示。在传统的动画拍摄方法中，镜头推拉是通过摄影机的升降移动，使摄影机的镜头逐渐远离或逐渐接近所要拍摄的具体镜头画面，远离即为拉镜头，接近即为推镜头。

推镜头是一个使剧中人物由小到大的放大过程，是根据摄影机下降所拍摄出来的效果，画面让人感觉向前推。推镜头就是在同一个镜头内的视距变更，用以改变画面的视野，从一个相对比较整体的环境范围逐渐推到某一个局部，使观众对镜头中角色的表演更加清晰明了，如图5.24所示。

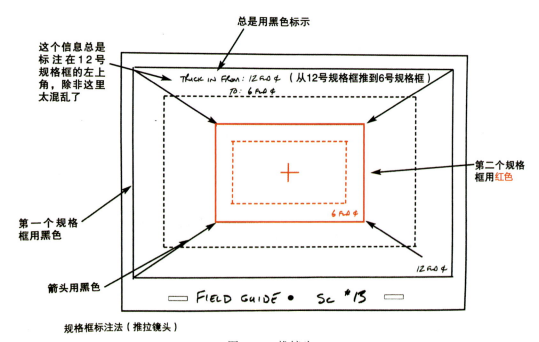

图 5.23　推镜头

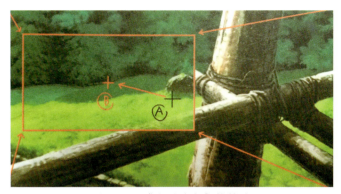

图 5.24 《幽灵公主》推镜头

5.6.2 拉镜头

拉镜头是一个使剧中人物由大到小的缩小过程，是摄影机上升所拍摄出来的效果，画面让人感觉向后退。拉镜头就是在同一个镜头内的视距变更，用以改变画面的视野，从一个比较具体的局部逐渐拉成一个相对比较整体的环境范围，使观众对镜头中角色的表演能有比较全面的认识和感知，如图 5.25 所示。

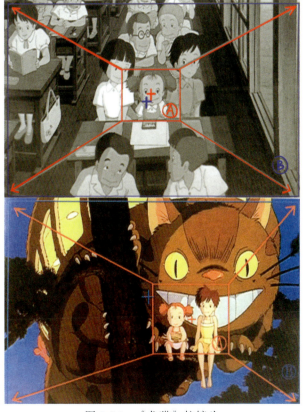

图 5.25 《龙猫》拉镜头

5.6.3 移镜头

1. 横向平移镜头

镜头的横向平移是指所拍人物或景物的定位器与摄影机镜头成平行方向左右移动,如图 5.26 所示。一般来说,横向平移的纸张比普通动画纸长两倍以上。图 5.27 所示为《千与千寻》横向平移镜头效果。

图 5.26　横向平移镜头

图 5.27　《千与千寻》横向平移镜头

2. 纵向平移镜头

镜头的纵向平移，是指所拍人物或景物的定位器与摄影机镜头成垂直方向上下移动。一般来说，纵向平移的纸张比普通动画纸长两倍以上。图5.28所示为《龙猫》纵向平移镜头效果，图5.29所示为《千与千寻》纵向平移镜头效果。

图5.28 《龙猫》纵向平移镜头

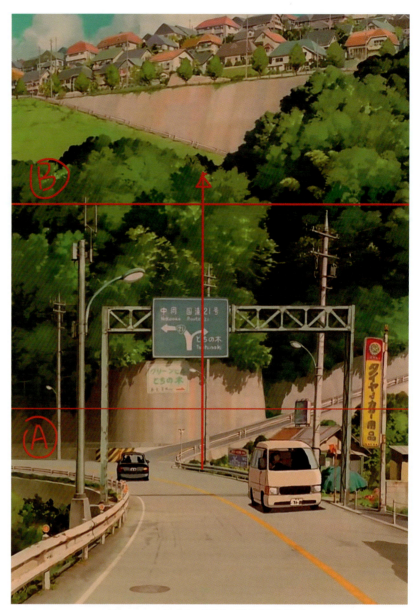

图 5.29 《千与千寻》纵向平移镜头

3. 斜向平移镜头

镜头的斜向平移，是指所拍人物或景物的定位器与摄影机镜头成斜角度方向移动。一般来说，斜向平移的纸张比普通动画纸长两倍以上。

斜向平移既有表现开阔的空间、角色较多的人群等横向平移功能，也有表现高大雄伟的物与人等垂直空间的纵向平移功能，是一种表现横向空间与垂直空间兼而有之的镜头。斜向平移还有

一种功能就是表现山路、楼梯等带有坡度、斜度的背景,如图5.30所示。

图5.30 山路斜向平移镜头

图5.31所示为《龙猫》斜向平移镜头效果,图5.32所示为《千与千寻》斜向平移镜头效果。

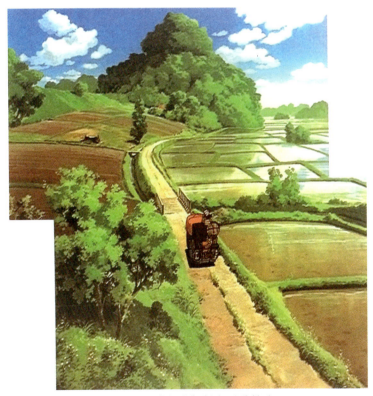

图5.31 《龙猫》斜向平移镜头

图 5.32 《千与千寻》斜向平移镜头

5.6.4 摇镜头

摇镜头也称摇摄、摇拍等，简称"摇"。摇镜头通过定位尺的移动得到。定位尺平放在拍摄台上，仅有两个方向能够移动——左和右，由位于摄影台最前面，略低于摄影台的刻度盘（或者曲柄）进行适当旋转控制。摇镜头是唯一一种摄影机机位不变，焦距不变，仅仅是视轴变化的运动摄影方式。因为摇镜头简单易行，不需要太多的辅助设备，因而在影视作品中，是一种最常见的运动摄影方式。摇镜头的运动方式多种多样，不同的运动方式的摇镜头可以形成不同的视觉语汇。

1. 水平摇镜头

水平摇镜头，也称横摇，是摄影机视轴做水平方向的运动。

横摇镜头是摇镜头中最普通的类型。当有一个角色在循环走的时候可以用横摇镜头。背景在角色后面平移,这就产生了摄影机实际上跟随角色一起运动的幻觉。实拍电影中与此相应的拍摄方式,叫作"跟拍",是把摄影机安装在一个有轮子的平台(移动车)上,推着它跟随角色运动,如图 5.33 所示。

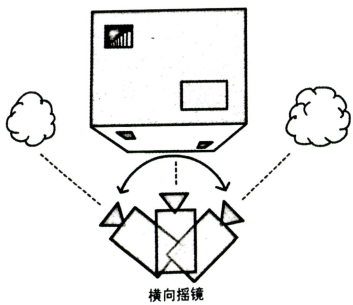

图 5.33　横向摇镜工作原理

图 5.34 所示为《千与千寻》水平摇镜头效果。

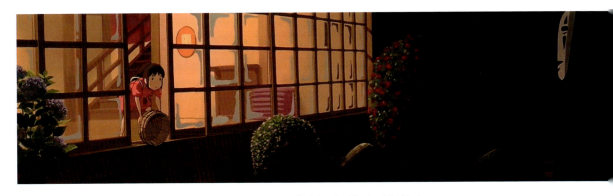

图 5.34　《千与千寻》水平摇镜头

2. 纵向摇镜头

纵向摇镜头,也称竖摇,是摄影机视轴做垂直方向的运动。竖摇镜头用于显示某人沿山峰或建筑物的边缘向上爬的时候,通常用来创造很高的感觉,通过从物体的底部向上摇到顶端,或从顶端开始摇到底部。变形摇背景镜头也在这种情况下使用,如图 5.35 所示。

图 5.35 《幽灵公主》变形摇背景镜头

《幽灵公主》的纵向摇镜头是由下往上摇镜头，其最后的动画效果如图 5.36 所示。

5.6.5 镜头运动的组合示例

事实上，在动画片镜头中推、拉、摇、移往往是结合在一起的，特别是一些复杂的、大场面的、重要的镜头，如图 5.37 所示。推、拉、摇、移是根据影片镜头的需要而决定的，一般来说低成本的动画片较少有复杂的推、拉、摇、移，而电影级别的动画片则出现较多，在制作过程中不但有技术上的复杂原因，而且还有资金上的重要因素。

图 5.36 《幽灵公主》纵向摇镜头

在动画实例中,《龙猫》里也有相关的镜头运动组合范例,如图 5.38 所示。

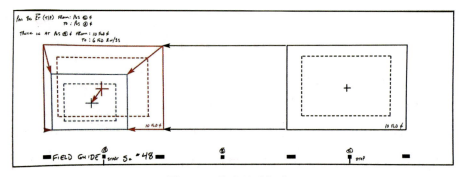

图 5.37 镜头运动组合

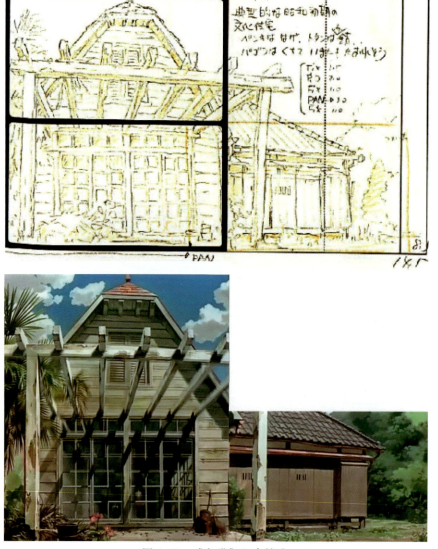

图 5.38 《龙猫》组合镜头

5.7 本章小结

动画设计稿是动漫设计与制作专业的重要内容之一，本章要求学生掌握基本的动画设计稿制作规范、设计稿的标注，以及了解动画设计稿的创作流程。

5.8 课后训练

1. 台本(分镜头)的作用是什么？
2. 常用的景别有哪些？列举不同的景别与设计稿画框相对应的数据。
3. 从单一动态到多动态的设计稿绘制练习。